历代名碑名帖
集字古文系列

文徵明
行书集字
古文名篇

张杏明 编

上海书画出版社

图书在版编目（CIP）数据

文徵明行书集字古文名篇/张杏明编.--上海：
上海书画出版社，2020.8
（历代名碑名帖集字古文系列）
ISBN 978-7-5479-2439-6

Ⅰ.①文… Ⅱ.①张… Ⅲ.①行书－碑帖－中国－
明代 Ⅳ.①J292.26

中国版本图书馆CIP数据核字（2020）第132199号

主　编　王立翔　李俊

副主编　田松青　程峰

编委　（按照姓氏笔画排序）

王立翔　田松青　冯彦芹　张杏明
吴金花　李俊　沈浩　沈菊
张恒烟　张燕萍　高岚岚　程怡
程峰

历代名碑名帖集字古文系列

文徵明行书集字古文名篇

张杏明　编

责任编辑	张恒烟
编　辑	冯彦芹
审　读	陈家红
封面设计	王峥
技术编辑	包赛明

出版发行　上海世纪出版集团
　　　　　⑤上海书画出版社

地址　上海市延安西路593号　200050
网址　www.ewen.co
　　　www.shshuhua.com
E-mail　shcpph@163.com
制版　上海文高文化发展有限公司
印刷　上海展强印刷有限公司
经销　各地新华书店
开本　889×1194　1/16
印张　6
版次　2021年1月第1版
　　　2021年1月第1次印刷
书号　ISBN 978-7-5479-2439-6
定价　38.00元

若有印刷、装订质量问题，请与承印厂联系

目　录

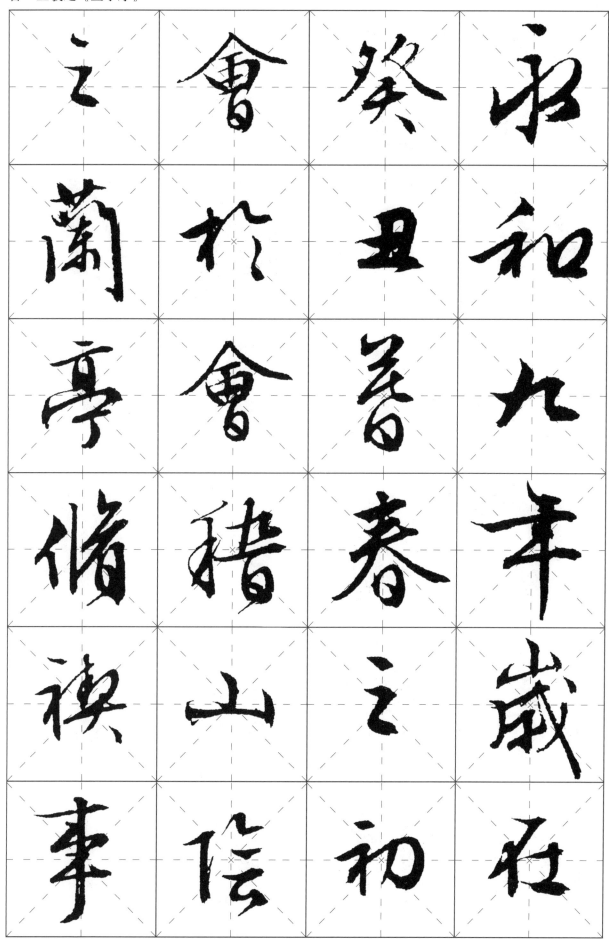

永和九年，岁在癸丑，暮春之初，会于会稽山阴之兰亭，修禊事

修 崇 長 也

竹 山 咸 屖

又 峻 集 兵

督 嶺 此 畢

清 茂 地 至

流 林 督 少

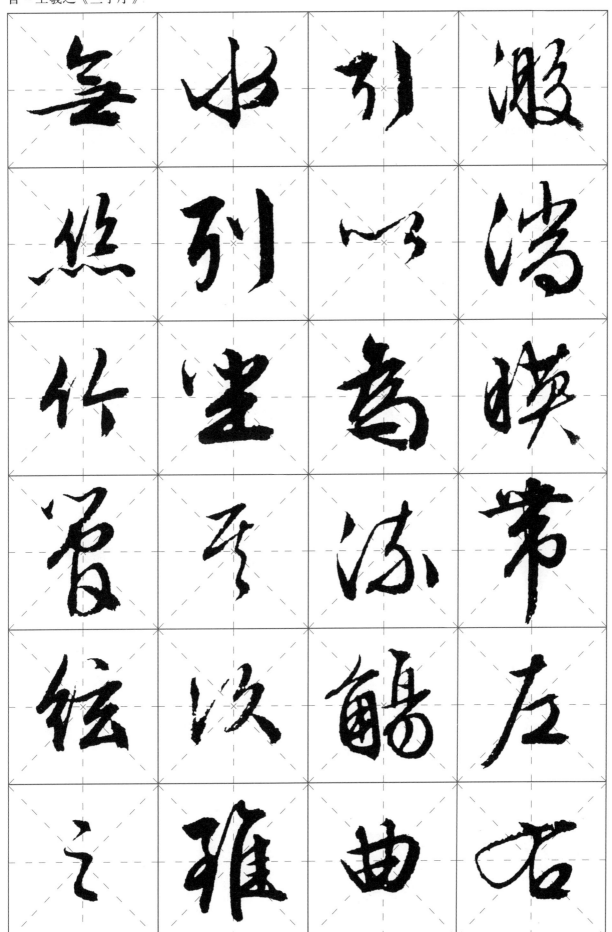

激湍，映带左右，引以为流觞曲水，列坐其次。虽无丝竹管弦之

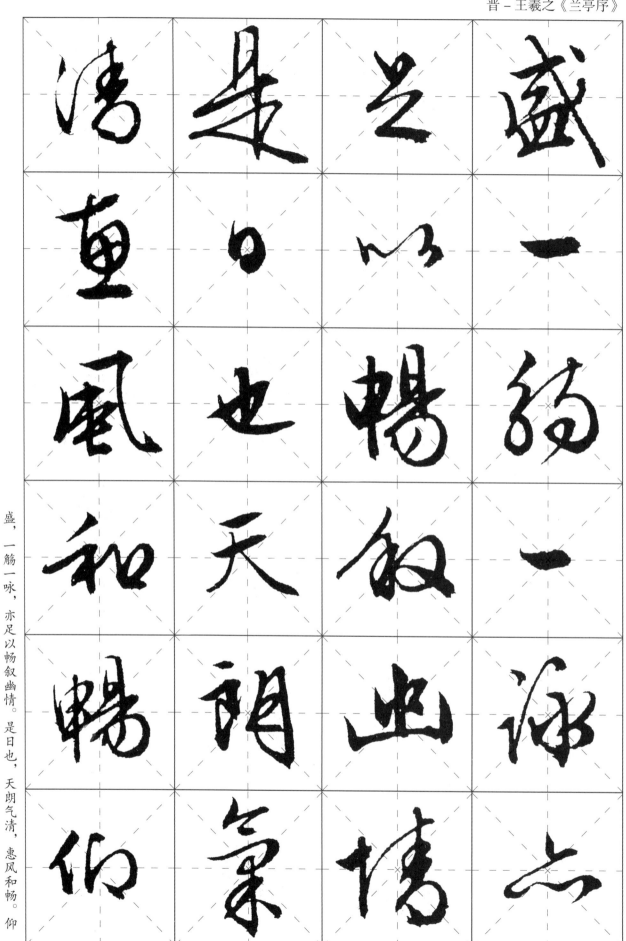

清　是　之　盛

直　。　以　一

風　也　暢　觞

和　天　叙　一

暢　朗　幽　咏

仰　气　情　六

盛，一觞一咏，亦足以畅叙幽情。是日也，天朗气清，惠风和畅。仰

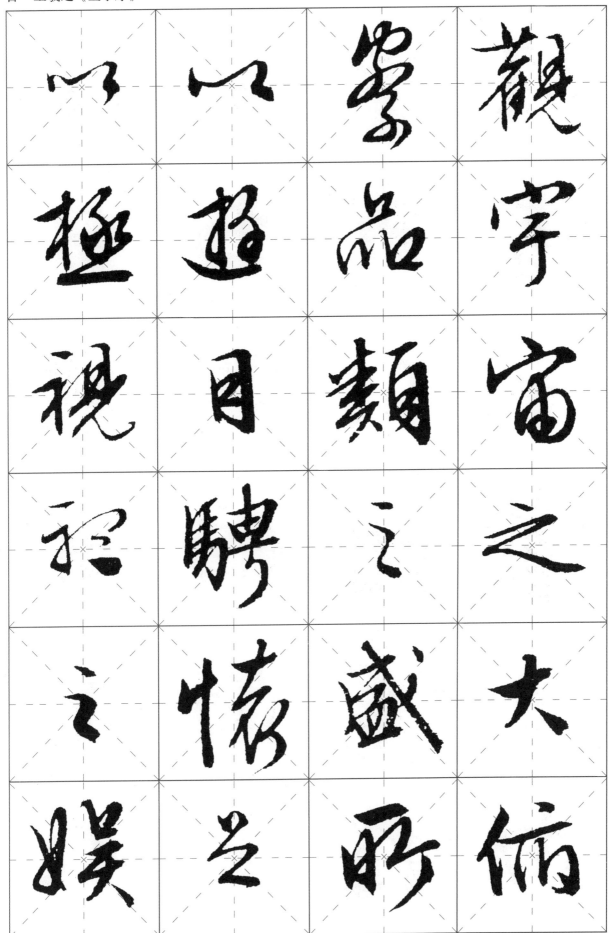

观宇宙之大，俯察品类之盛，所以游目骋怀，足以极视听之娱，

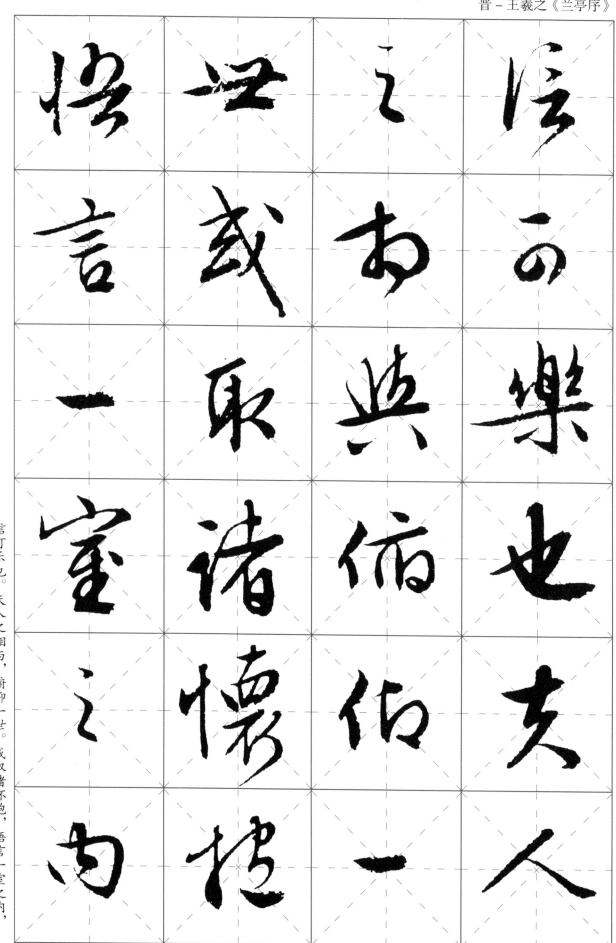

信可乐也。夫人之相与，俯仰一世。或取诸怀抱，悟言一室之内，

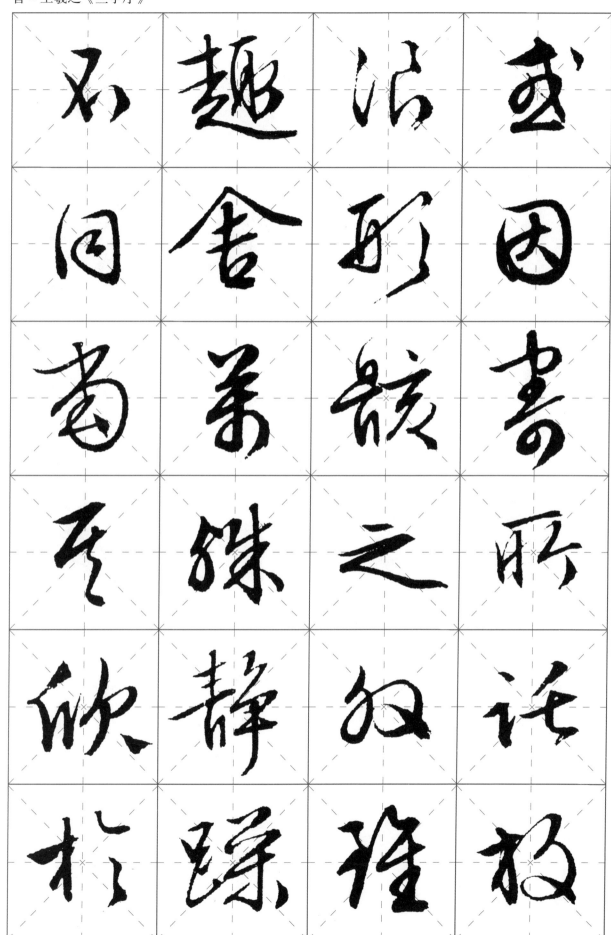

或因寄所托，放浪形骸之外。虽趣舍万殊，静躁不同，当其欣于

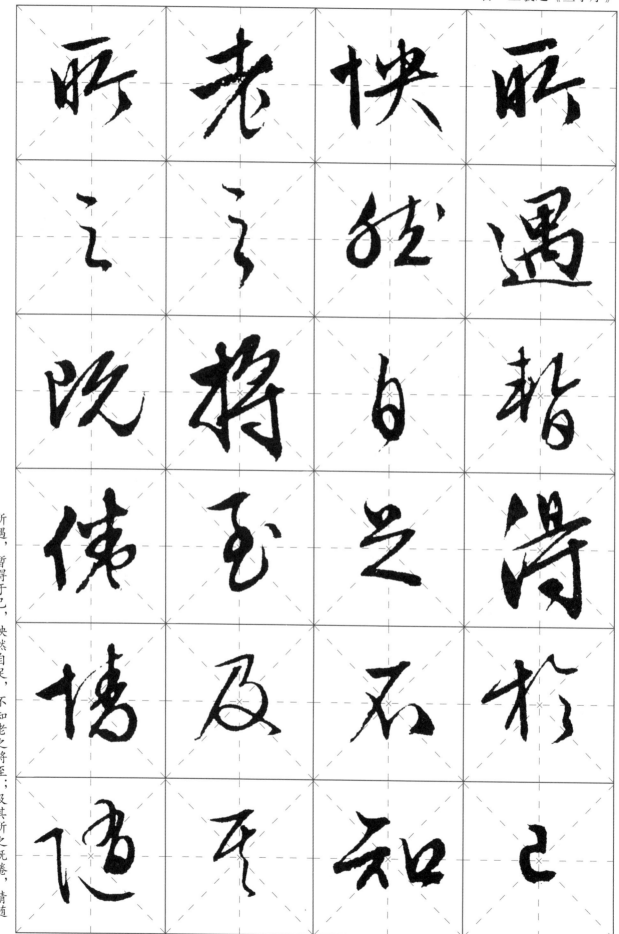

所遇，暂得于己，快然自足，不知老之将至；及其所之既惓，情随

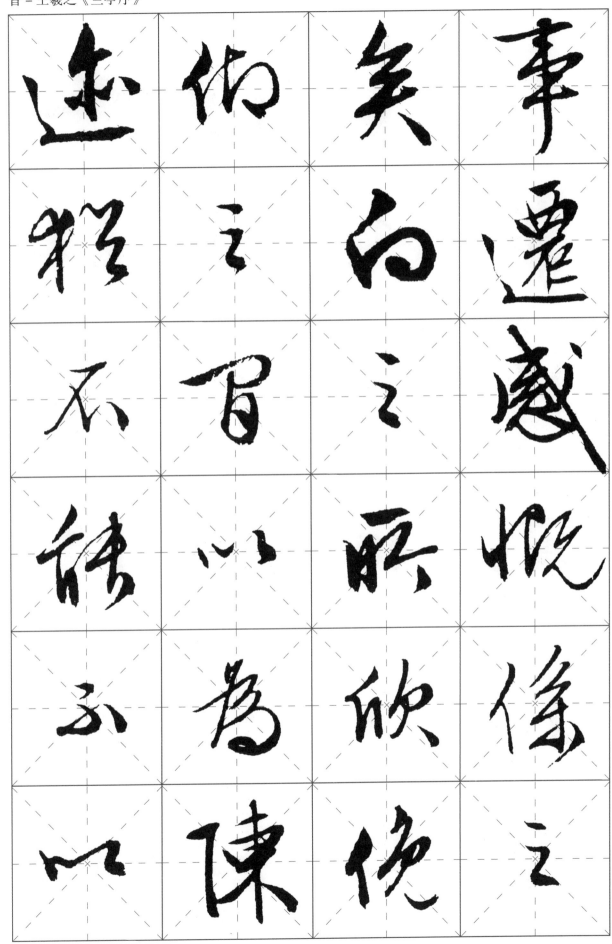

事迁，感慨系之矣。向之所欣，俯仰之间，以为陈迹，犹不能不以

之兴怀，况修短随化，终期于尽！古人云：『死生亦大矣。』岂不痛哉！

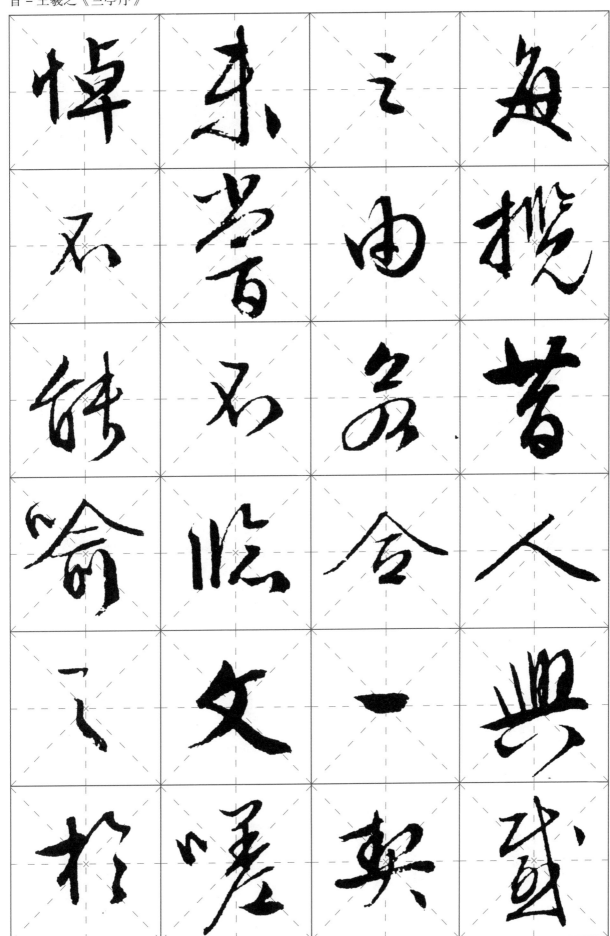

每揽昔人兴感之由，若合一契，未尝不临文嗟悼，不能喻之于

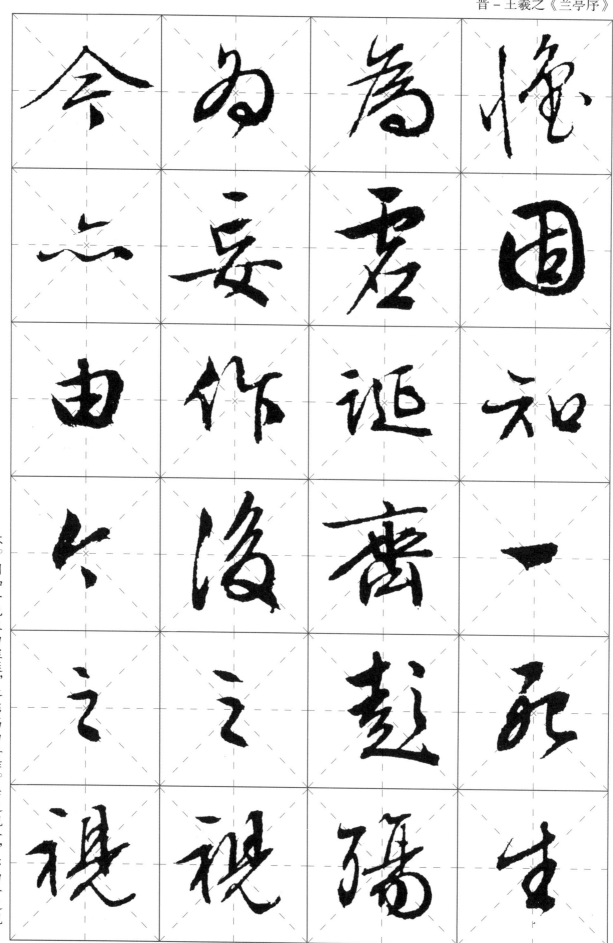

怀。固知一死生为虚诞，齐彭殇为妄作。后之视今，亦由今之视

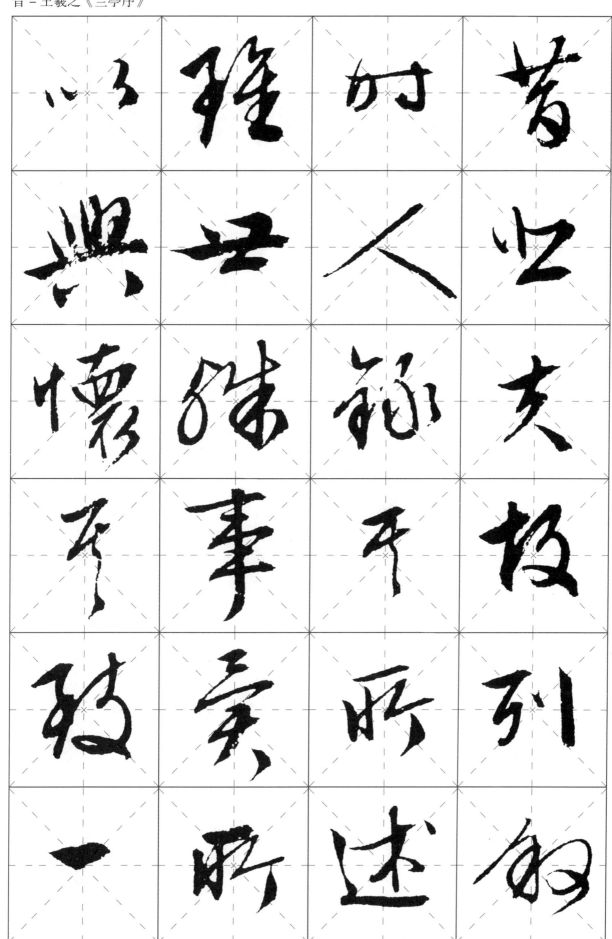

以 稚 时 昔

兴 其 人 必

怀 殊 録 夫

晋 事 于 故

致 慕 時 列

一 時 述 而

昔，悲夫！故列叙时人，录其所述，虽世殊事异，所以兴怀，其致一

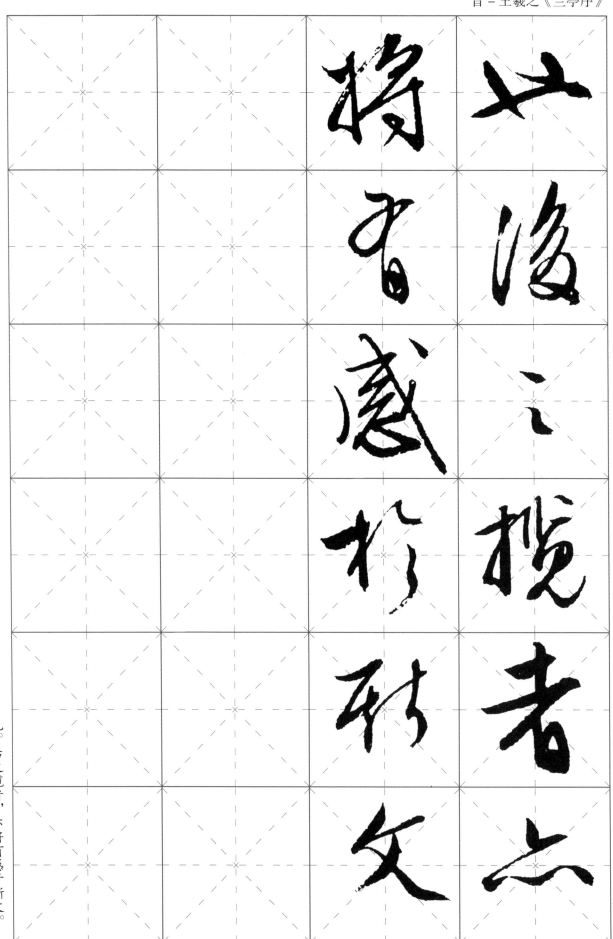

也。后之揽者，亦将有感于斯文。

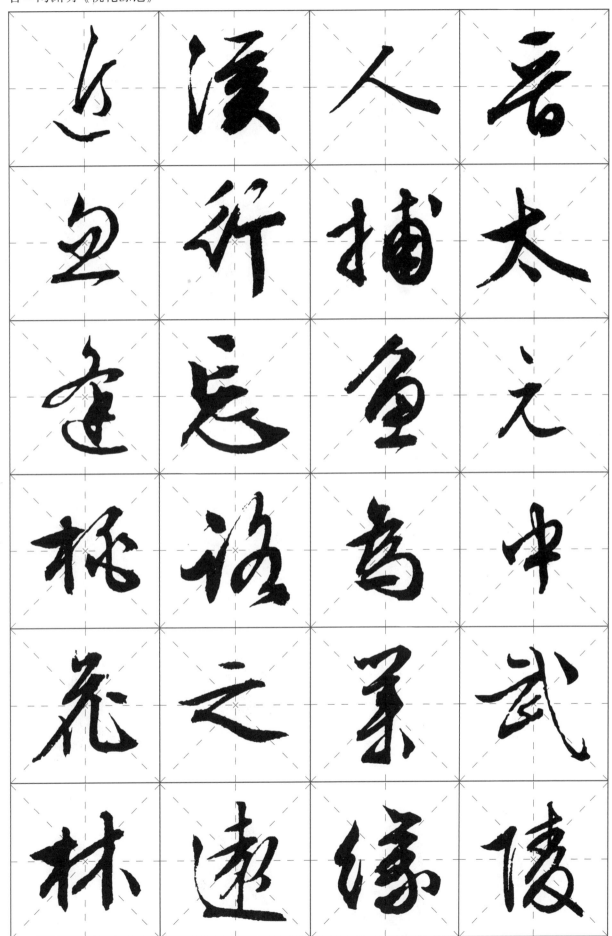

晋太元中，武陵人捕鱼为业。缘溪行，忘路之远近。忽逢桃花林，

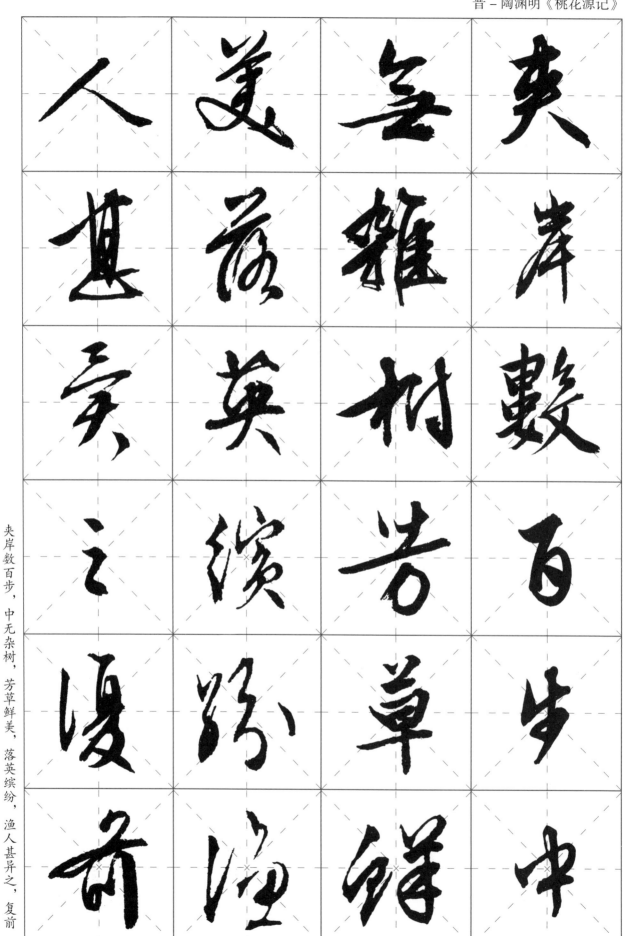

人 美 无 夹
甚 颜 杂 岸
异 英 树 数
之 缤 芳 百
复 纷 草 步
前 渔 鲜 中

夹岸数百步，中无杂树，芳草鲜美，落英缤纷，渔人甚异之，复前

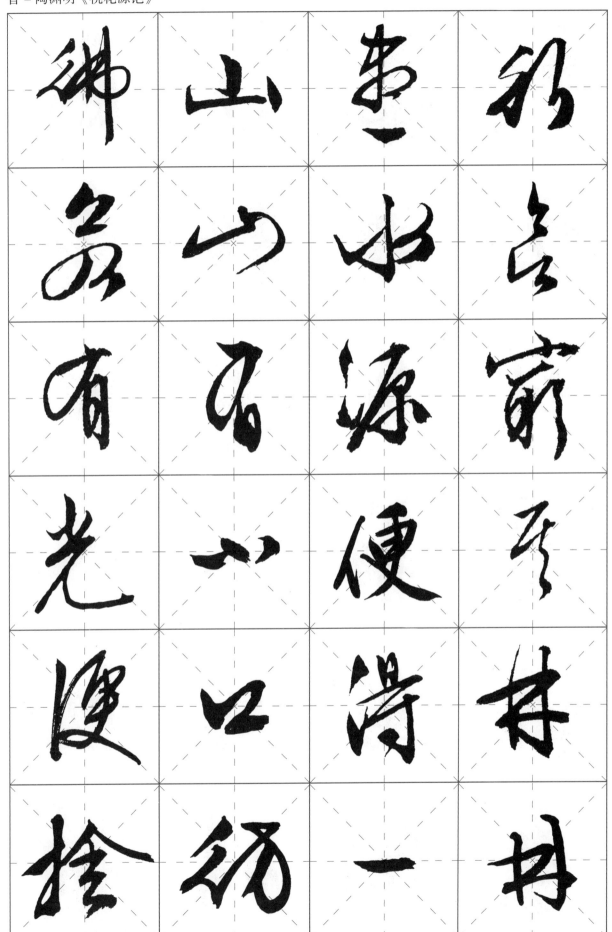

行，欲穷其林。林尽水源，便得一山，山有小口，仿佛若有光。便舍

朝 敷 狭 船
去 十 遶 陷
地 生 通 口
守 豁 人 入
旷 然 復 初
屋 闻 行 极

船，从口入。初极狭，才通人。复行数十步，豁然开朗。土地平旷，屋

舍俨然，有良田美池桑竹之属。阡陌交通，鸡犬相闻。其中往来

种作，男女衣着，悉如外人。黄发垂髫，并怡然自乐。见渔人，乃大

村中闻设酒昔鸾
中酒之问
闻杀便听
有锅安继
此作罢来
人食家具

惊，问所从来。具答之。便要还家，设酒杀鸡作食。村中闻有此人，

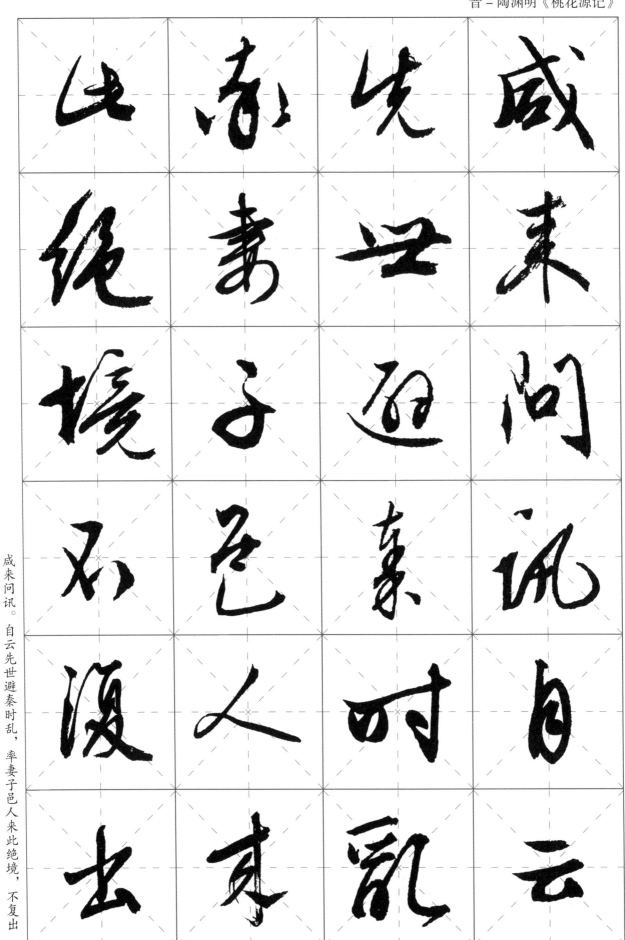

咸来问讯。自云先世避秦时乱，率妻子邑人来此绝境，不复出

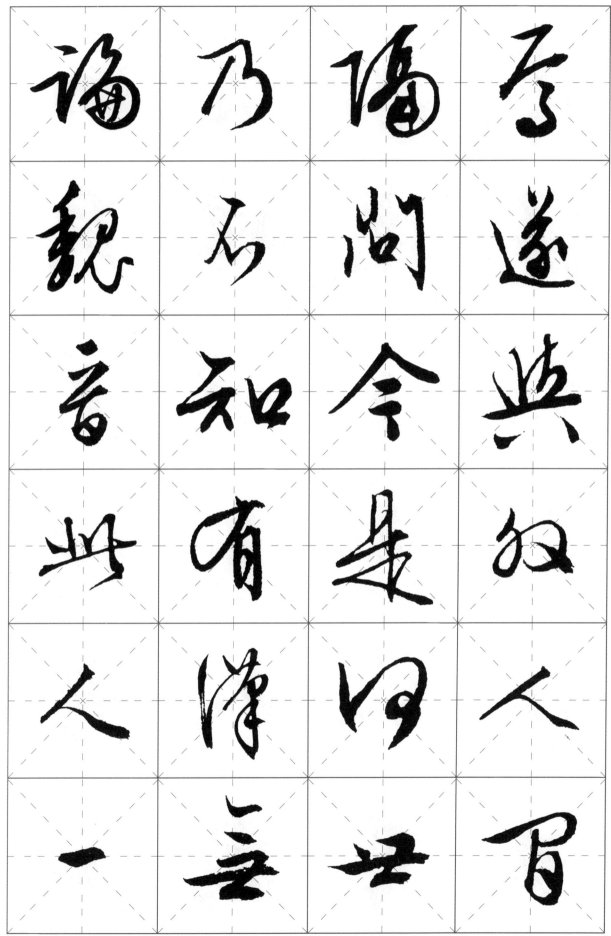

焉，遂与外人间隔。问今是何世，乃不知有汉，无论魏晋。此人一

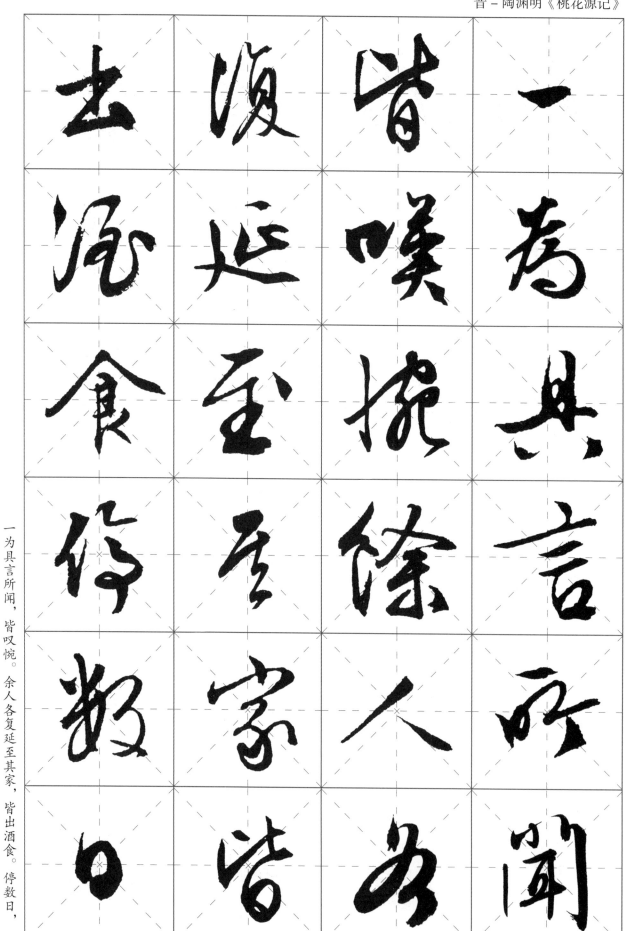

出　复　皆　一
酒　延　叹　为
食　至　惋　具
停　其　余　言
数　家　人　所
日　皆　各　闻

一为具言所闻，皆叹惋。余人各复延至其家，皆出酒食。停数日，

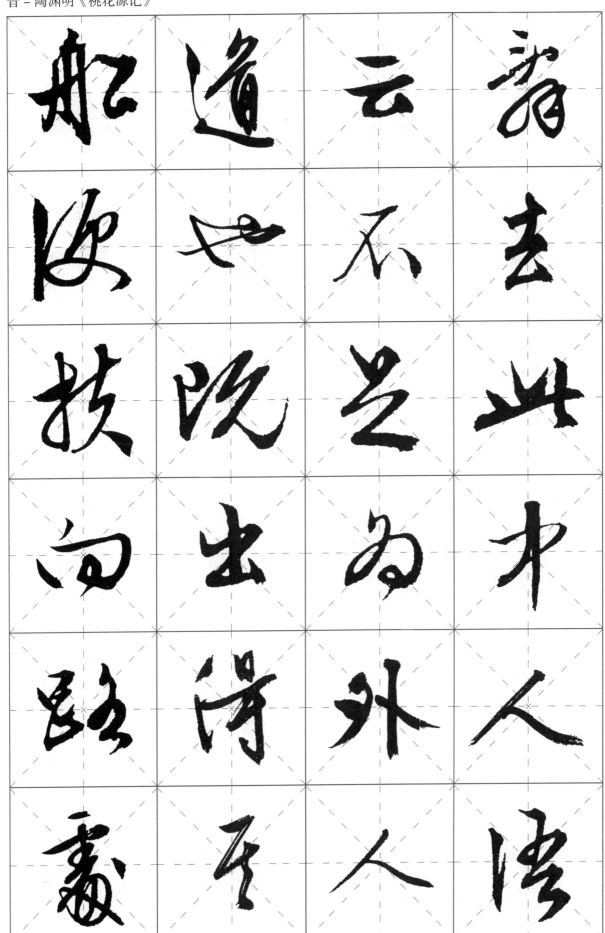

辞去。此中人语云：『不足为外人道也。』既出，得其船，便扶向路，处

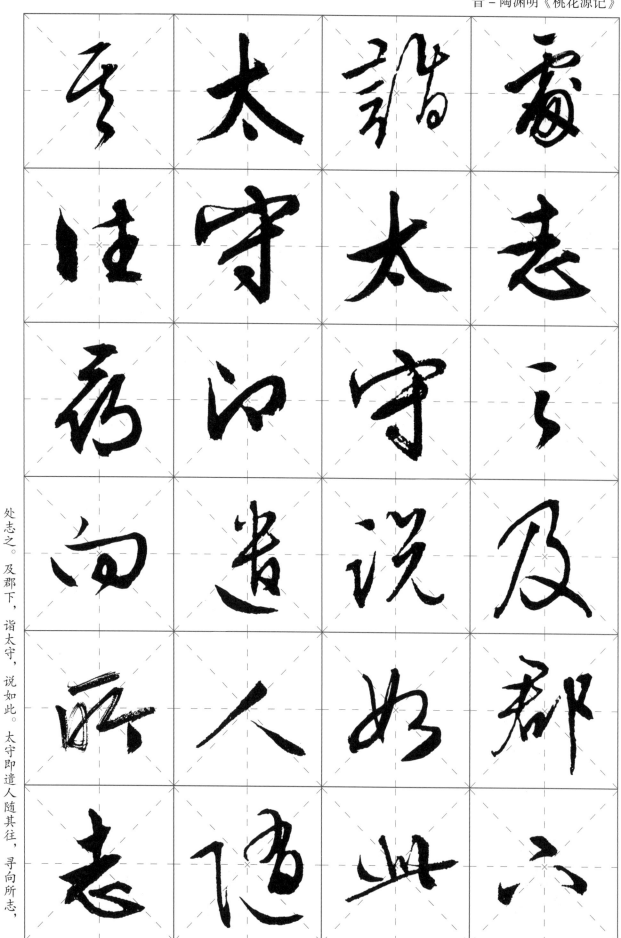

处志之。及郡下，诣太守，说如此。太守即遣人随其往，寻向所志，

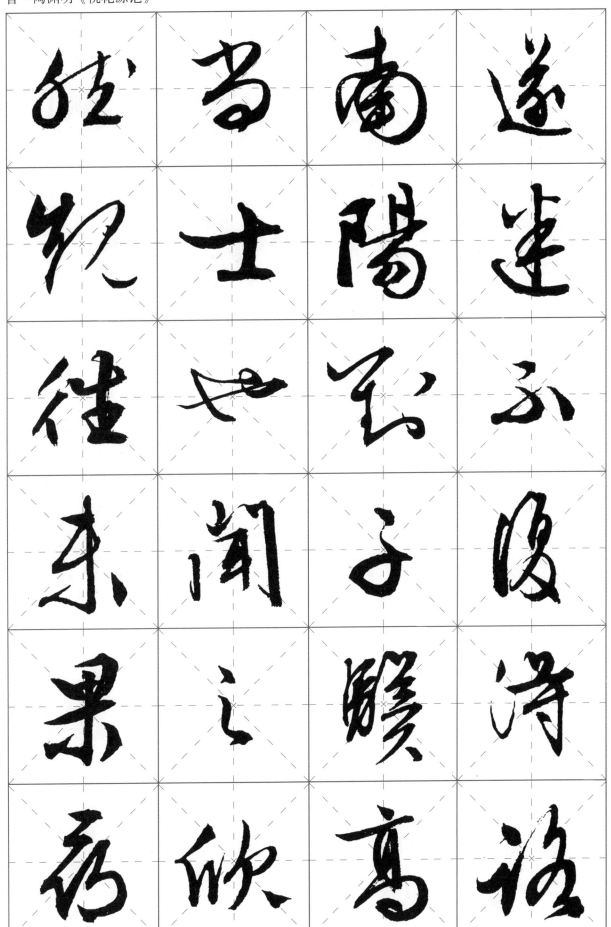

遂迷，不复得路。南阳刘子骥，高尚士也，闻之，欣然规往，未果，寻

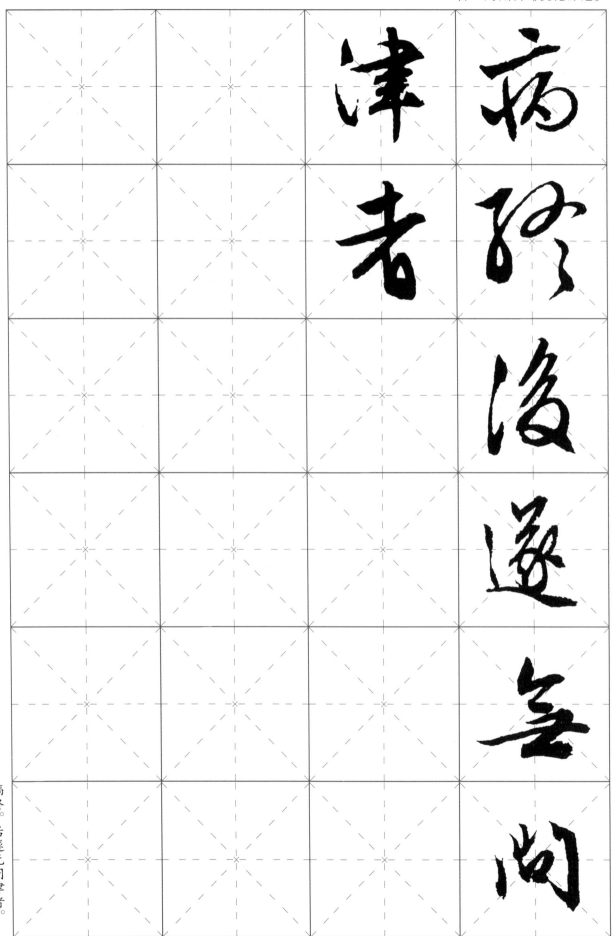

病终。后遂无问津者。

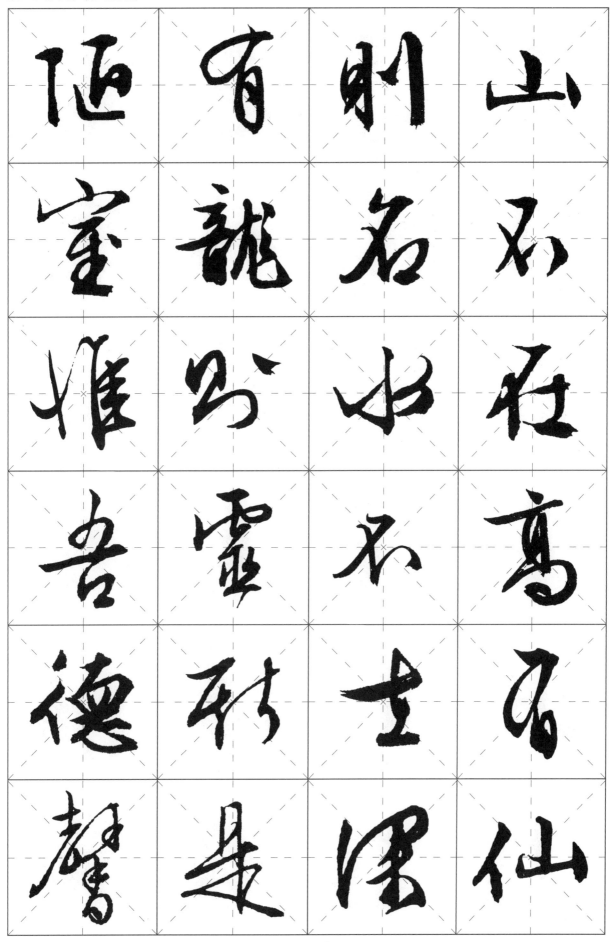

山不在高，有仙则名。水不在深，有龙则灵。斯是陋室，惟吾德馨。

苔痕上阶绿

有鸿

色入帘

白丁

儒

廉青

可以调素

往来无白丁。可以调素

谈笑有鸿儒，

草色入帘青。

苔痕上阶绿，

皆绿草

读顺

素

无

来

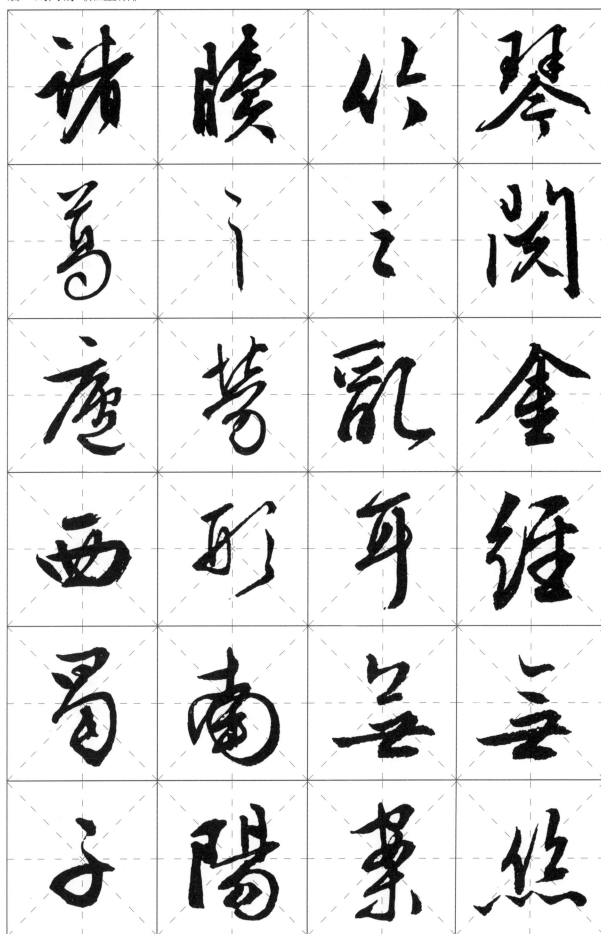

琴，阅金经。无丝竹之乱耳，无案牍之劳形。南阳诸葛庐，西蜀子

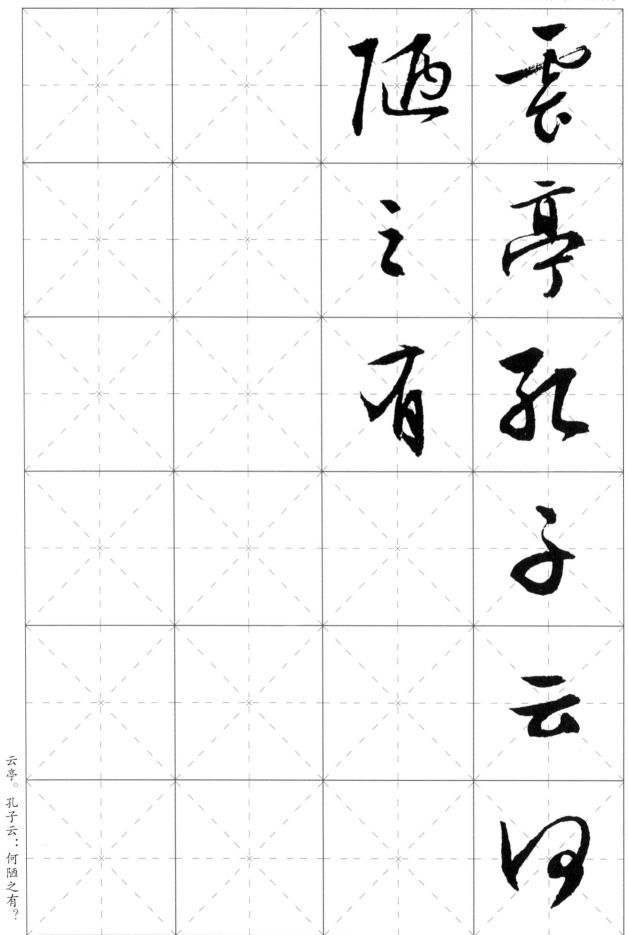

云亭。孔子云：何陋之有？

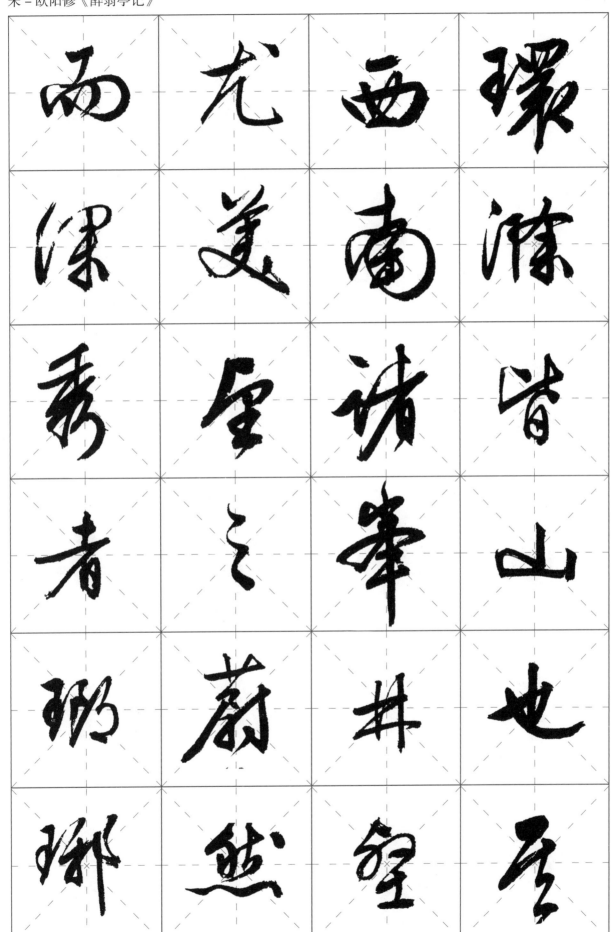

環滁皆山也。其西南诸峰，林壑尤美，望之蔚然而深秀者，琅玡

也山行六七里

潺潺水聲潺潺

而濱出於兩峰

之者者釀泉也

也。山行六七里，渐闻水声潺潺而泻出于两峰之间者，酿泉也。

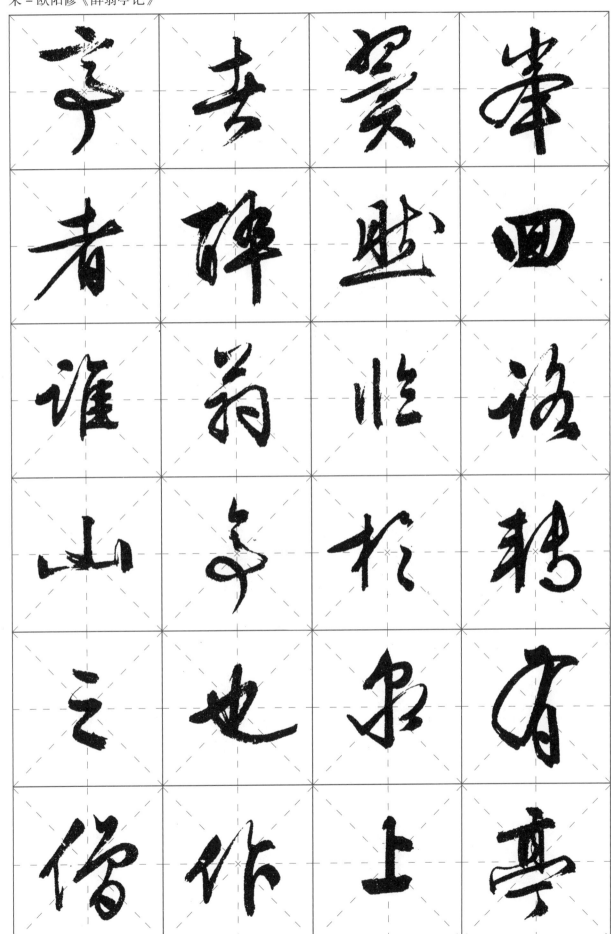

亭者谁山之僧

去碑翁亭也作

翼然临作于泉上

峰回路转有亭

峰回路转，有亭翼然临于泉上者，醉翁亭也。作亭者谁？山之僧

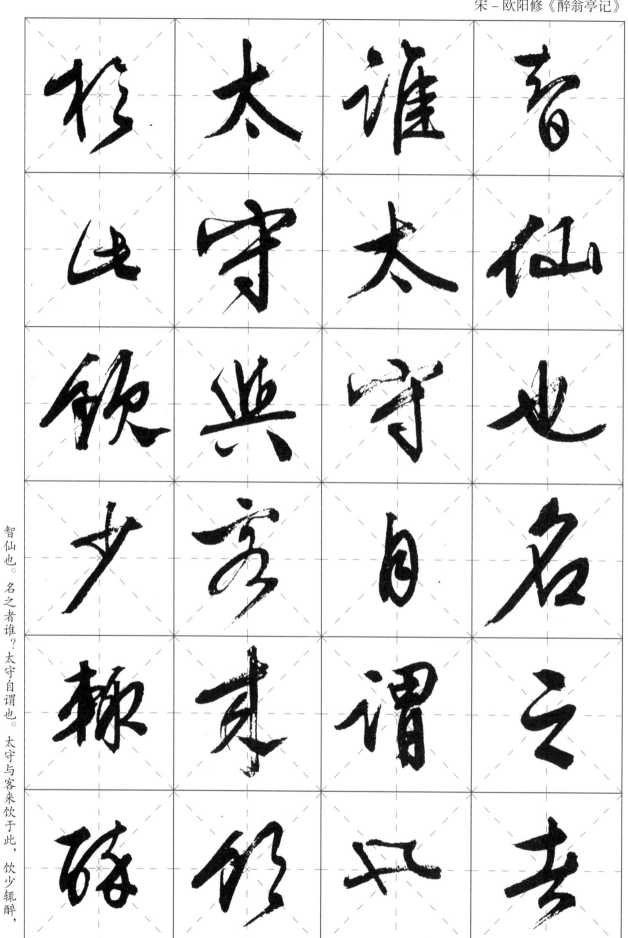

智仙也。名之者谁？太守自谓也。太守与客来饮于此，饮少辄醉，

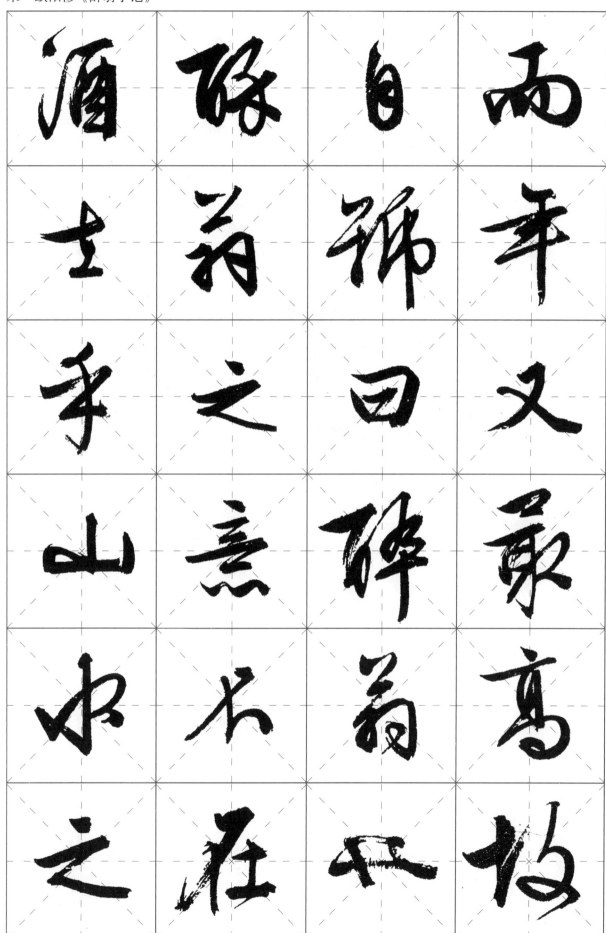

酒醉自而
士翁孙年
手之曰又
山意醉兼
水不翁高
之壮也故

而年又最高，故自号曰醉翁也。醉翁之意不在酒，在乎山水之

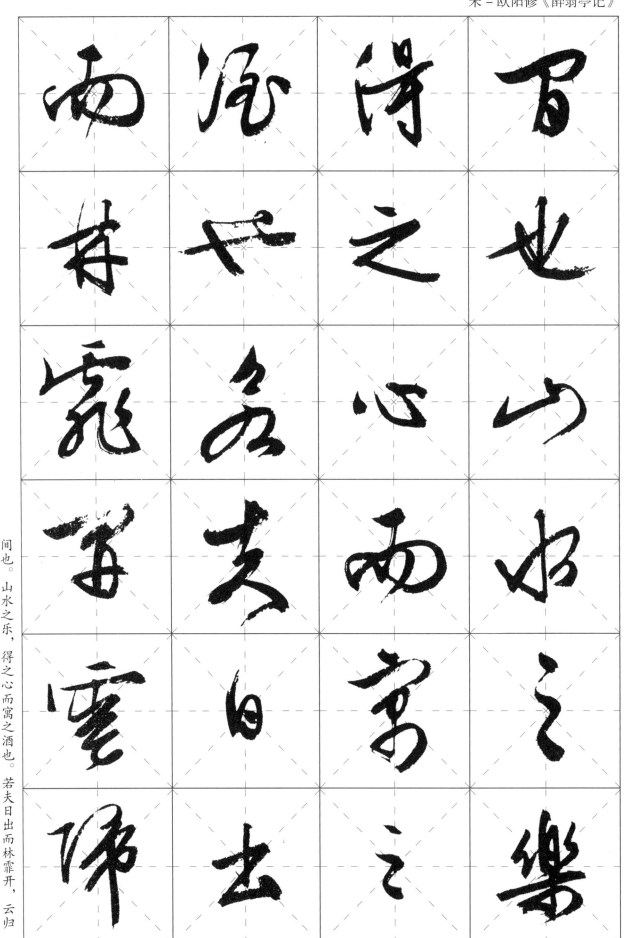

而 泉 得 百

林 也

也 名 心 山

若 夕 而 水

云 日 寓 之

归 去 之 乐

间也。

山水之乐，

得之心而寓之酒也。

若夫日出而林霏开，云归

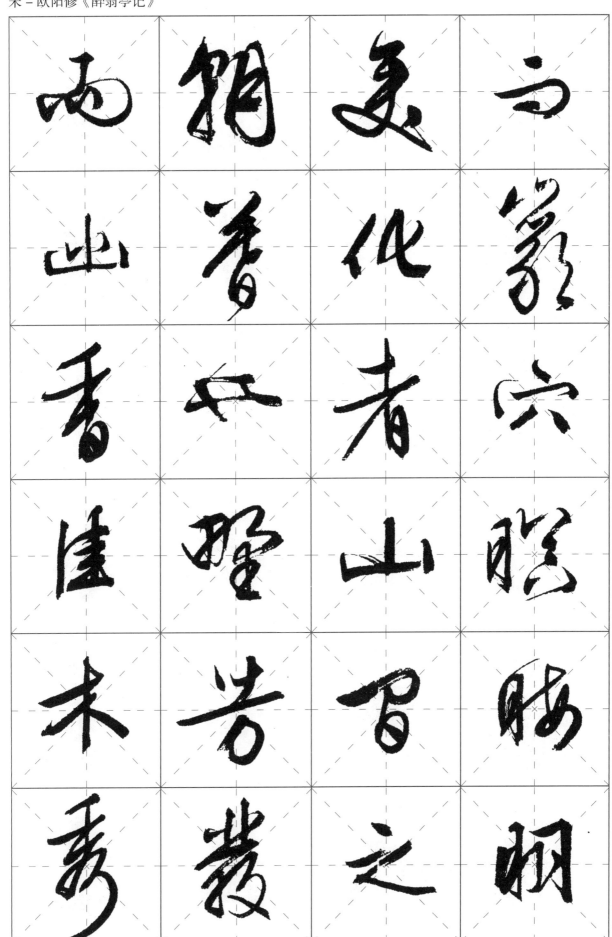

而岩穴暝，晦明变化者，山间之朝暮也。野芳发而幽香，佳木秀

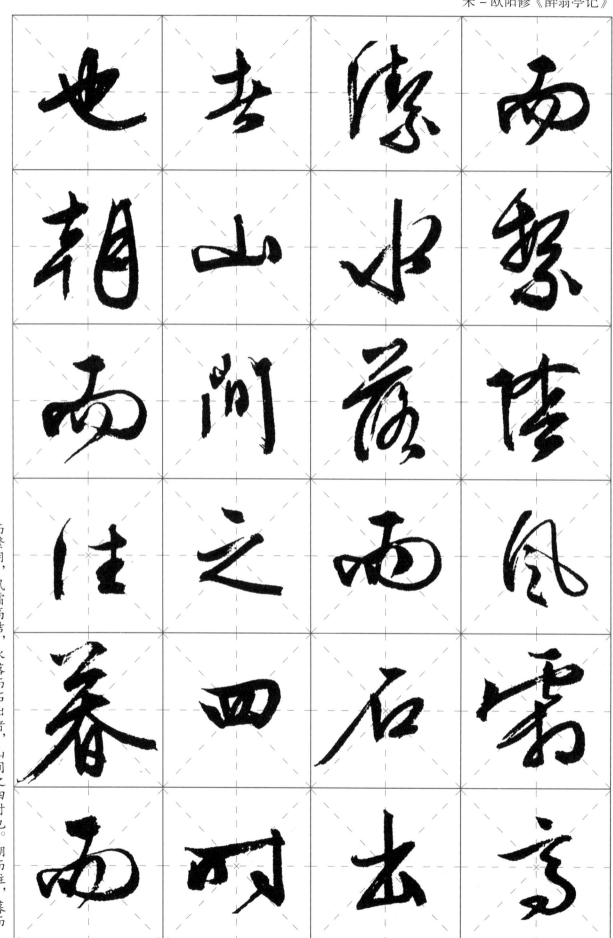

而繁阴，风霜高洁，水落而石出者，山间之四时也。朝而往，暮而

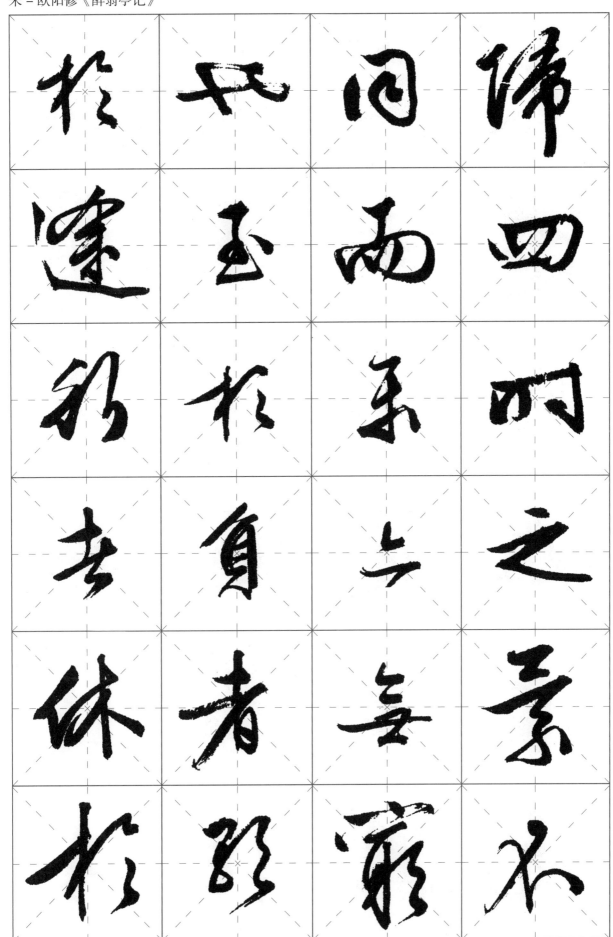

归，四时之景不同，而乐亦无穷也。至于负者歌于途，行者休于

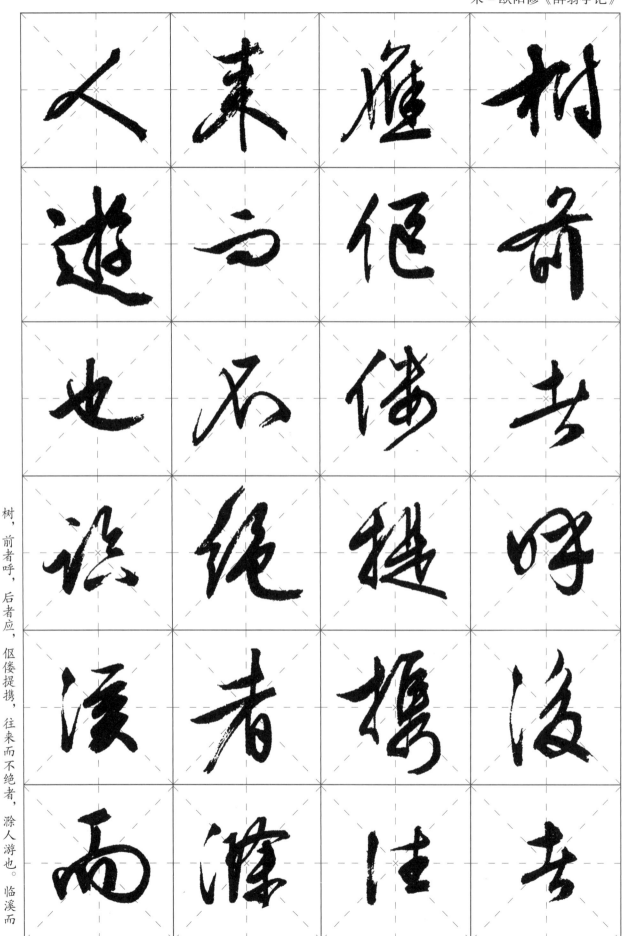

树，前者呼，后者应，伛偻提携，往来而不绝者，滁人游也。临溪而

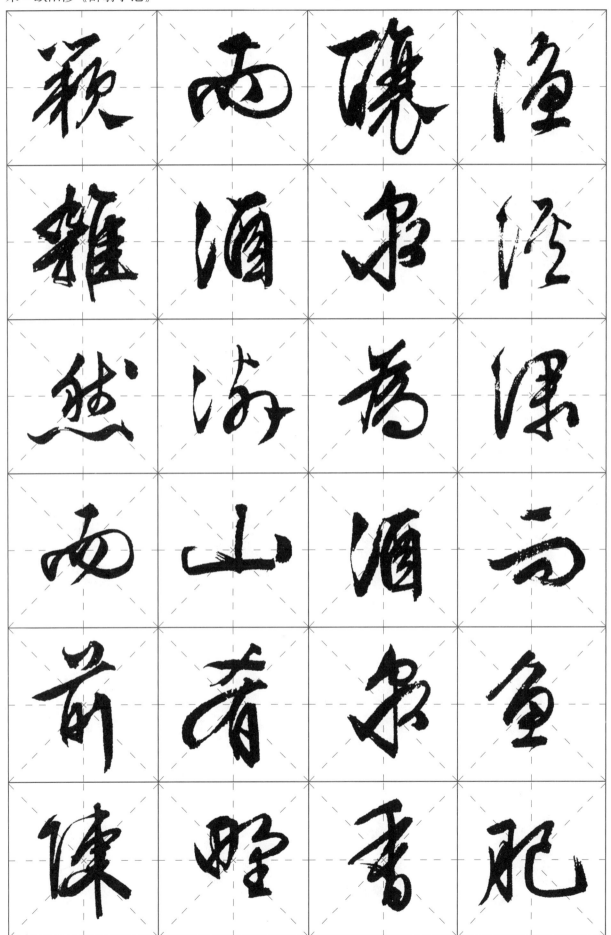

渔，溪深而鱼肥；酿泉为酒，泉香而酒洌；山肴野蔌，杂然而前陈

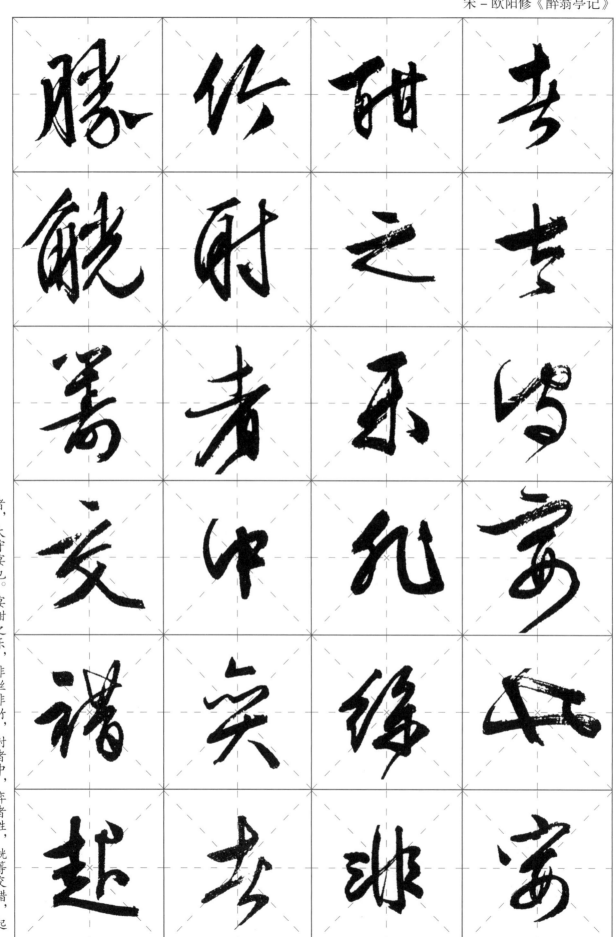

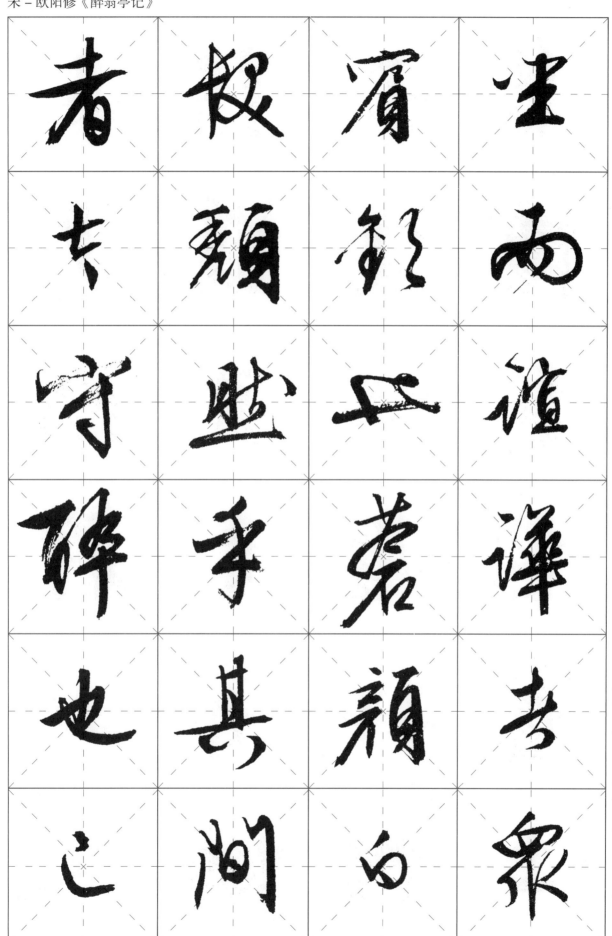

坐而喧哗者，众宾欢也。苍颜白发，颓然乎其间者，太守醉也。已

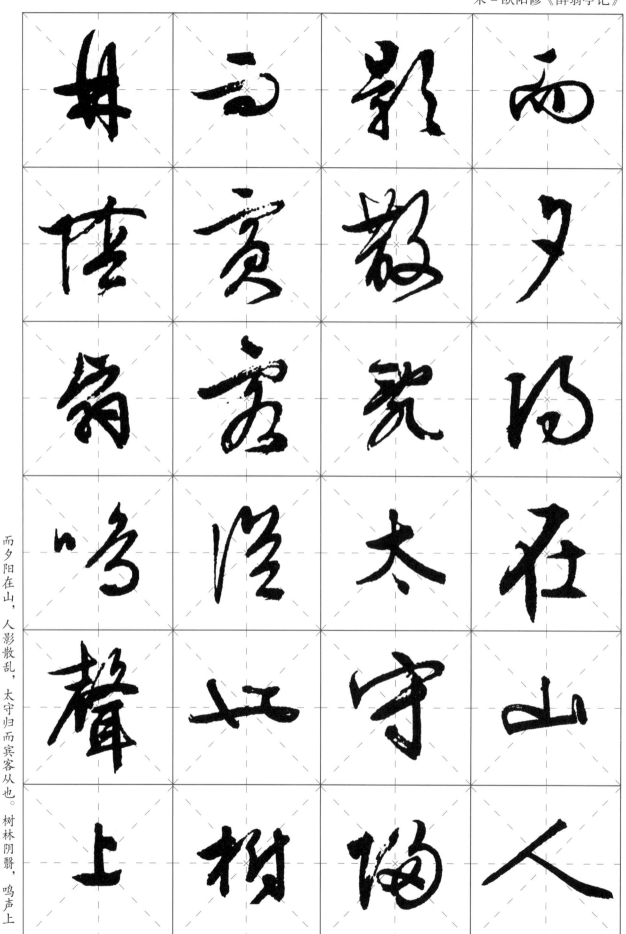

而夕阳在山，人影散乱，太守归而宾客从也。树林阴翳，鸣声上

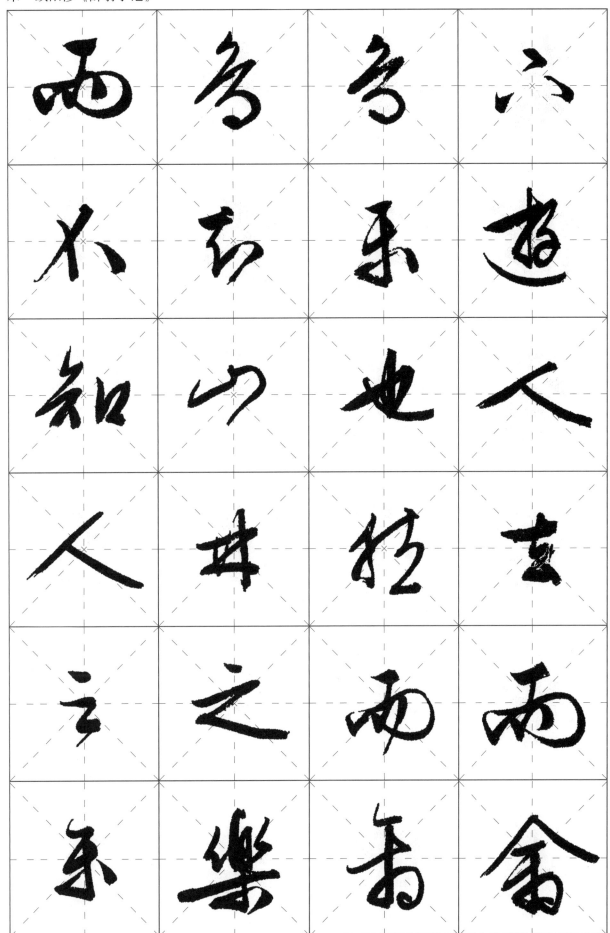

下，游人去而禽鸟乐也。然而禽鸟知山林之乐，而不知人之乐；

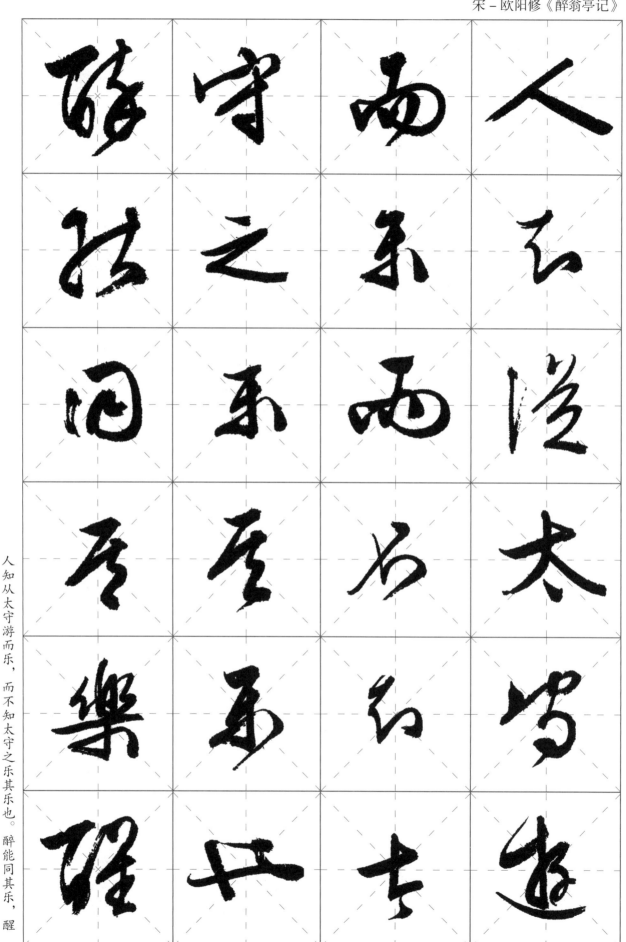

人知从太守游而乐，而不知太守之乐其乐也。醉能同其乐，醒

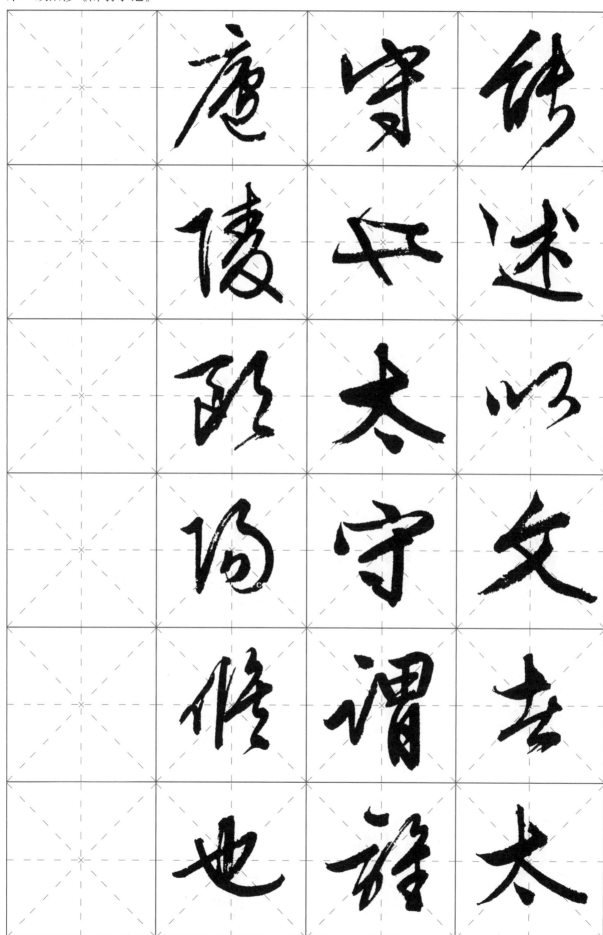

能述以文者，太守也。太守谓谁？庐陵欧阳修也。

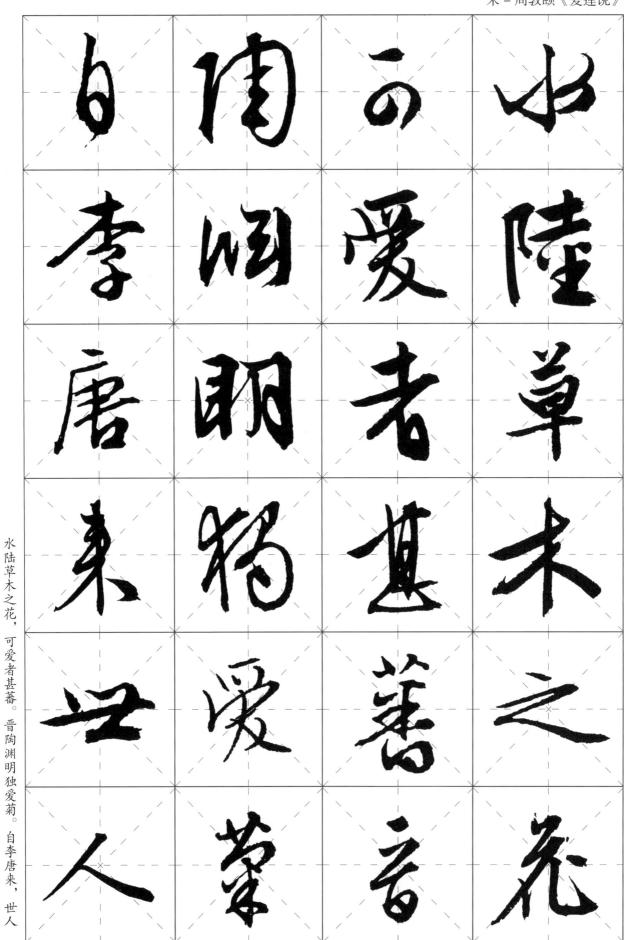

水陆草木之花，可爱者甚蕃。晋陶渊明独爱菊。自李唐来，世人

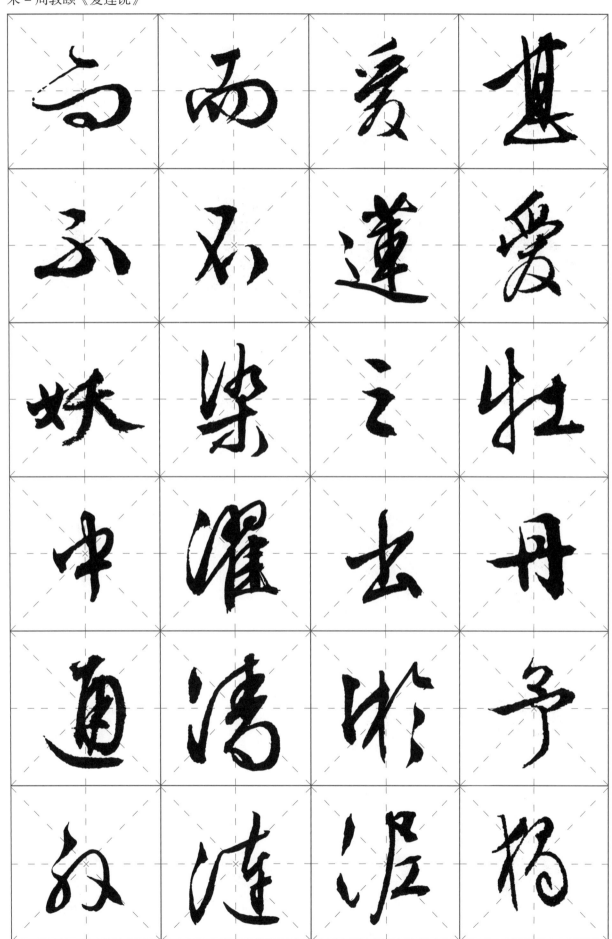

甚爱牡丹。予独爱莲之出淤泥而不染，濯清涟而不妖，中通外

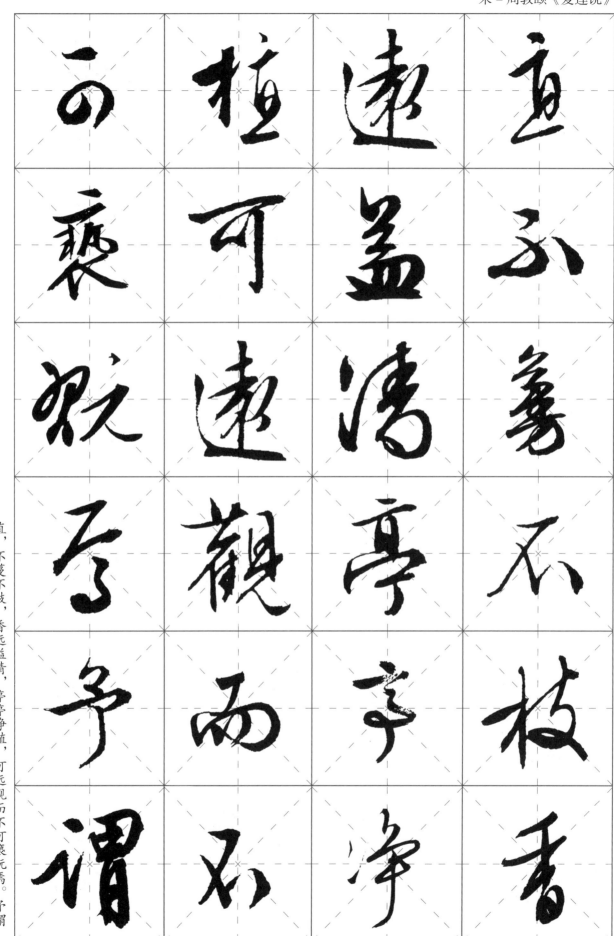

直，不蔓不枝，香远益清，亭亭净植，可远观而不可亵玩焉。予谓

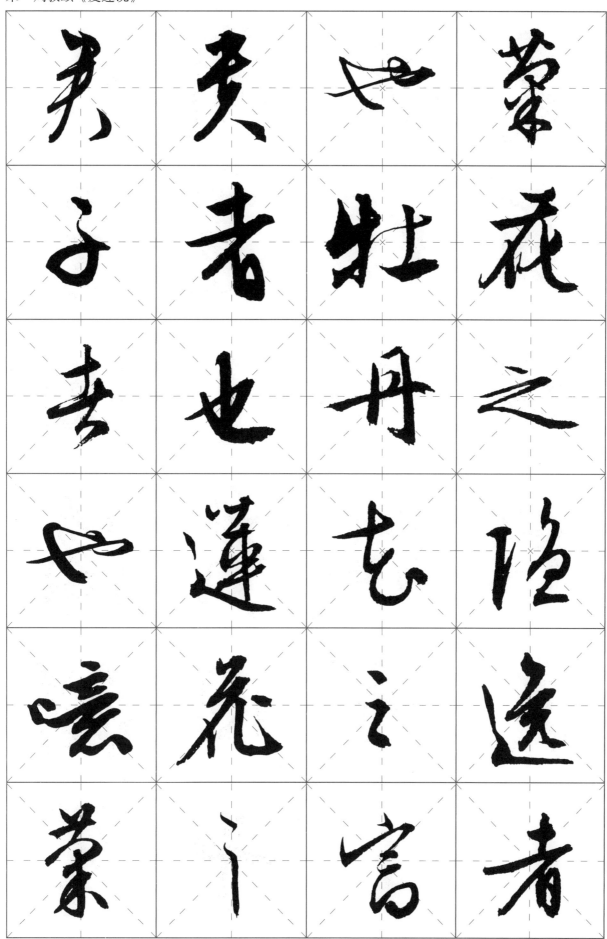

菊，花之隐逸者也；牡丹，花之富贵者也；莲，花之君子者也。噫！菊

之爱，陶后鲜有闻。莲之爱，同予者何人？牡丹之爱，宜乎众矣！

爱 者 闻 之

夏 田 莲 亳

手 人 之 陶

众 牡 爱 后

矣 丹 同 鲜

之 予

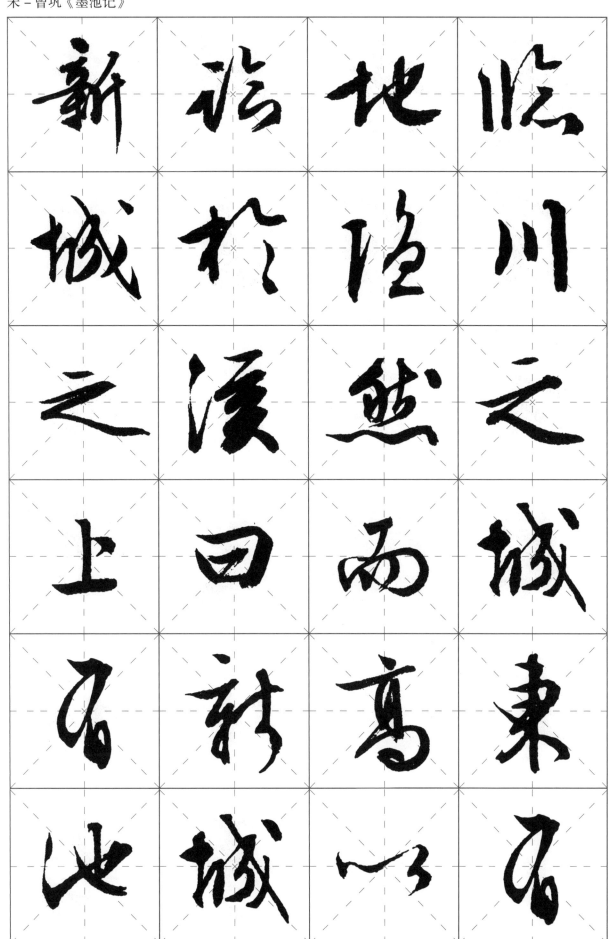

新 张 地 临

城 於 临 川

之 溪 然 之

上 曰 而 城

者 新 高 东

池 城 以 者

临川之城东，有地隐然而高，以临于溪，曰新城。新城之上，有池

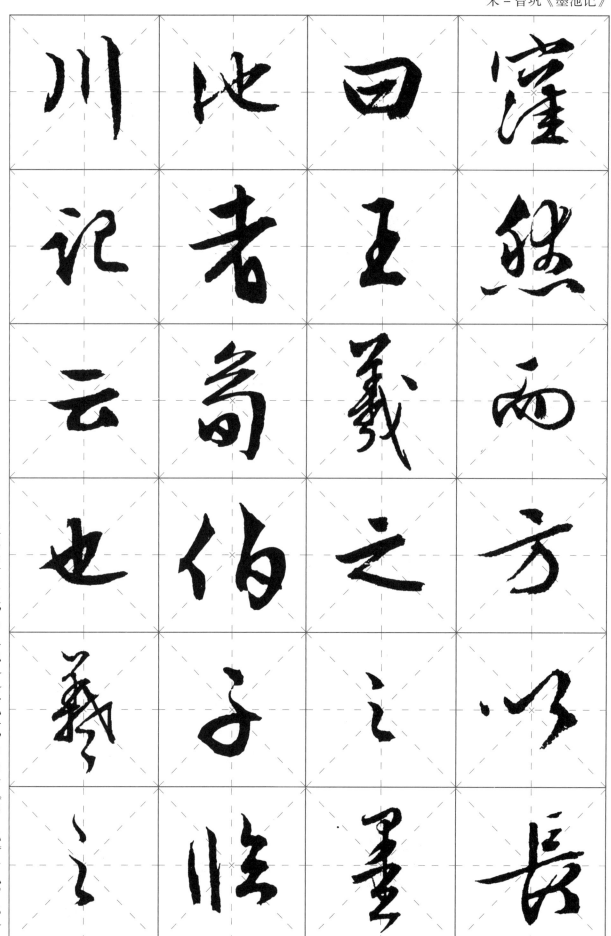

川　池　曰　窪

记　者　王　然

云　　羲　而

　　伯　之

也　伯　之　方

　　子　　以

　　临　墨　长

洼然而方以长，曰王羲之之墨池者，荀伯子《临川记》云也。羲之

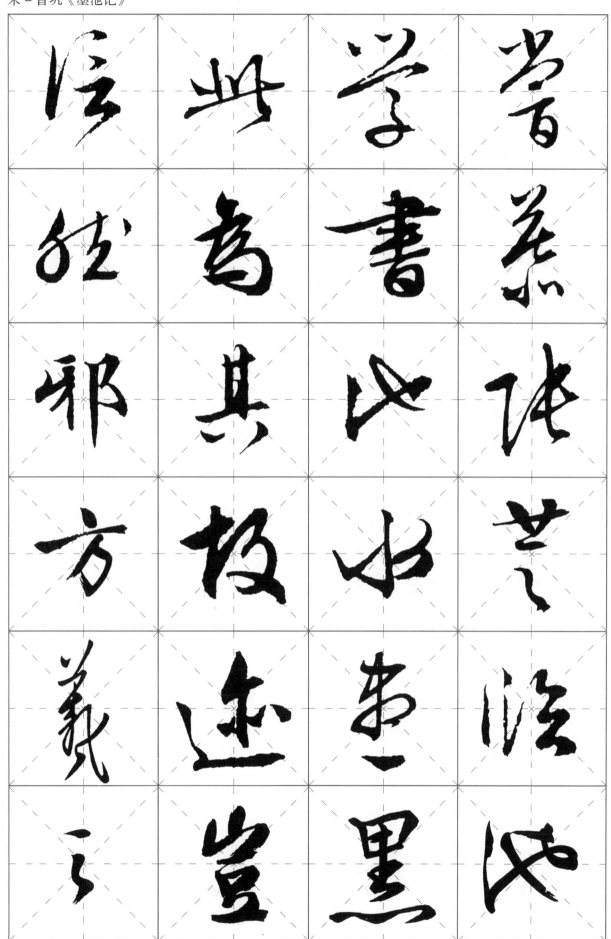

尝慕张芝，临池学书，池水尽黑，此为其故迹，岂信然邪？方羲之

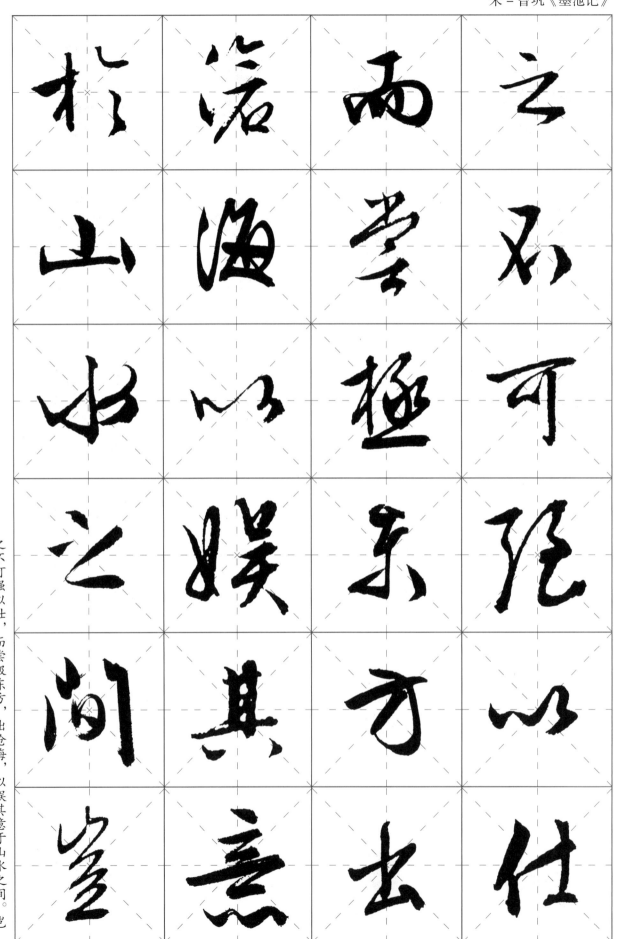

于 落 而 之
山 渔 尝 不
出 以 极 可
之 娱 东 陷
间 其 方 以
嶂 意 出 仕

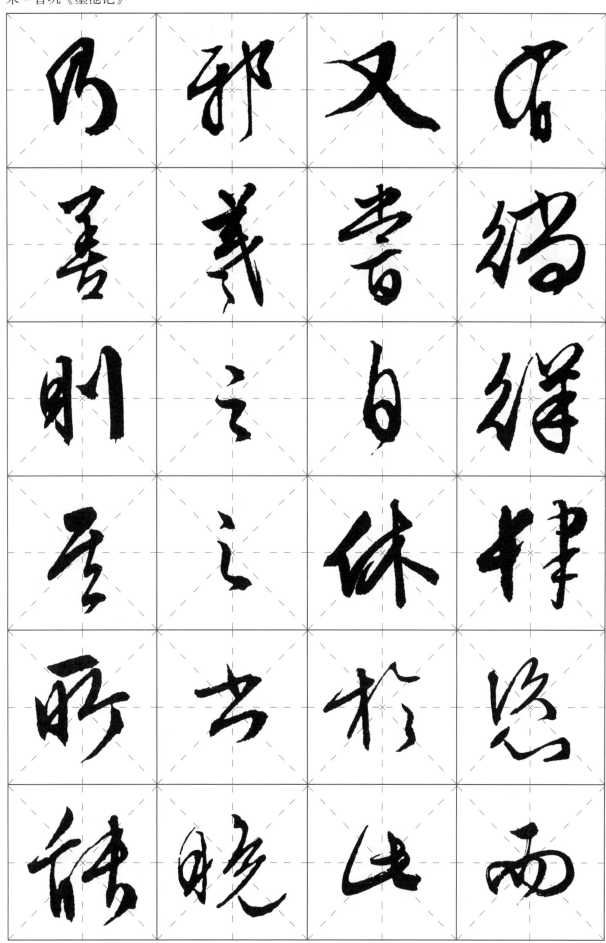

乃

邪

又

岂

善

羲

书

徜

则

之

自

徉

厚

之

休

肆

于

于

此

恣

而

晚

此

而

有徜徉肆恣，而又尝自休于此邪？羲之之书晚乃善，则其所能，

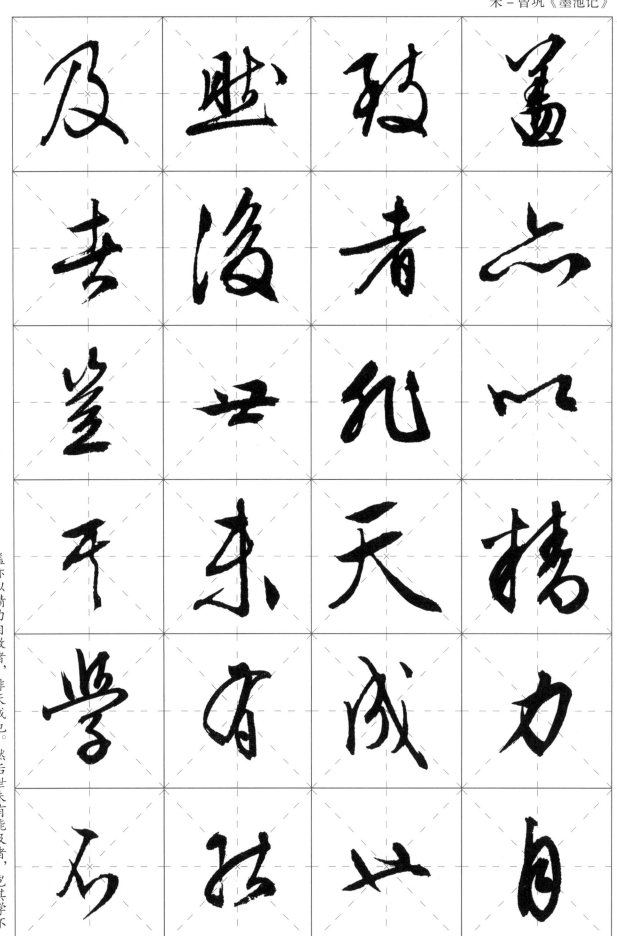

盖亦以精力自致者，非天成也。然后世未有能及者，岂其学不

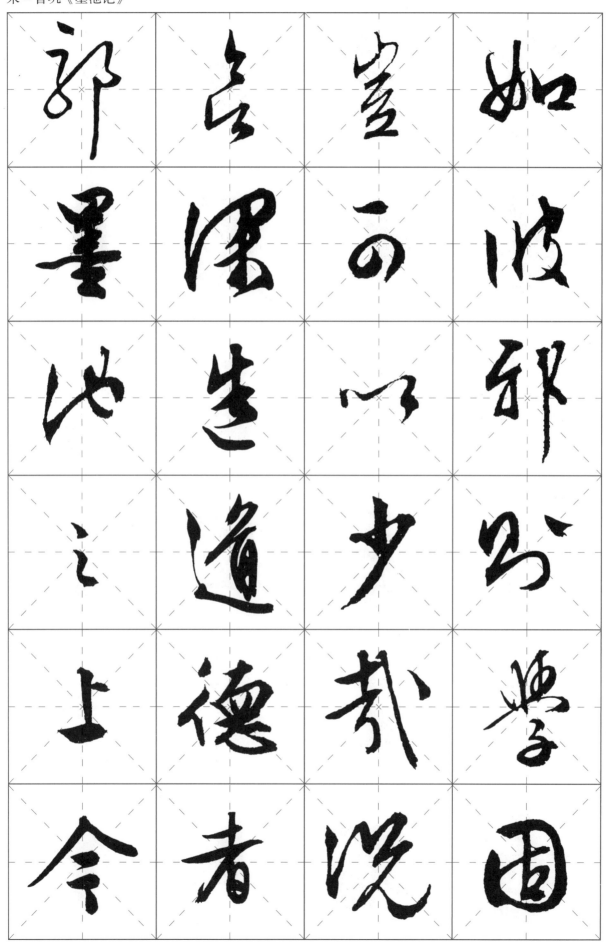

郡 老 壹 如
墨 圉 而 波
池 生 以 邪
之 道 少 为
上 德 教 学
今 者 况 固

如彼邪？则学固岂可以少哉，况欲深造道德者邪？墨池之上，今

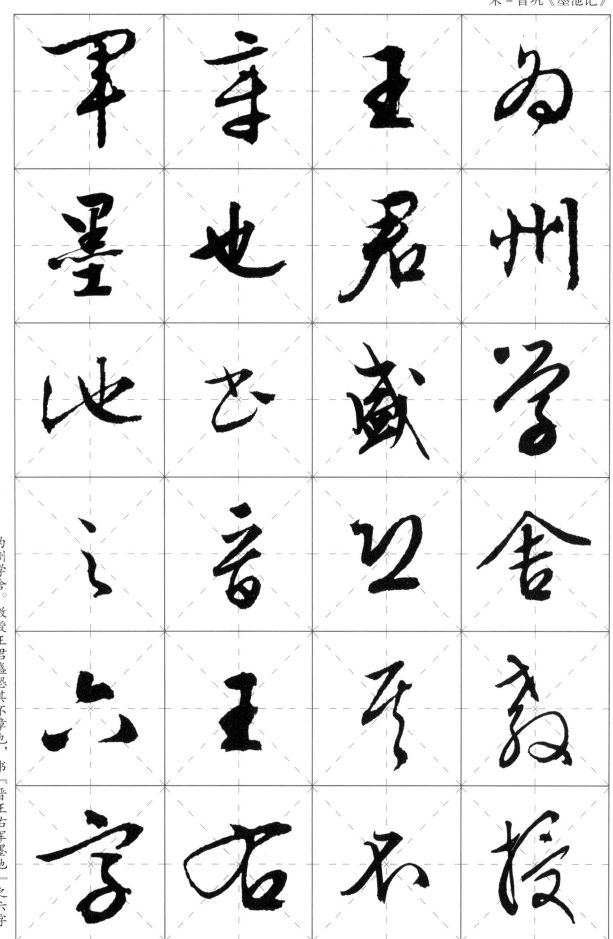

军

墨

池

为州学舍。教授王君盛恐其不章也，书『晋王右军墨池』之六字

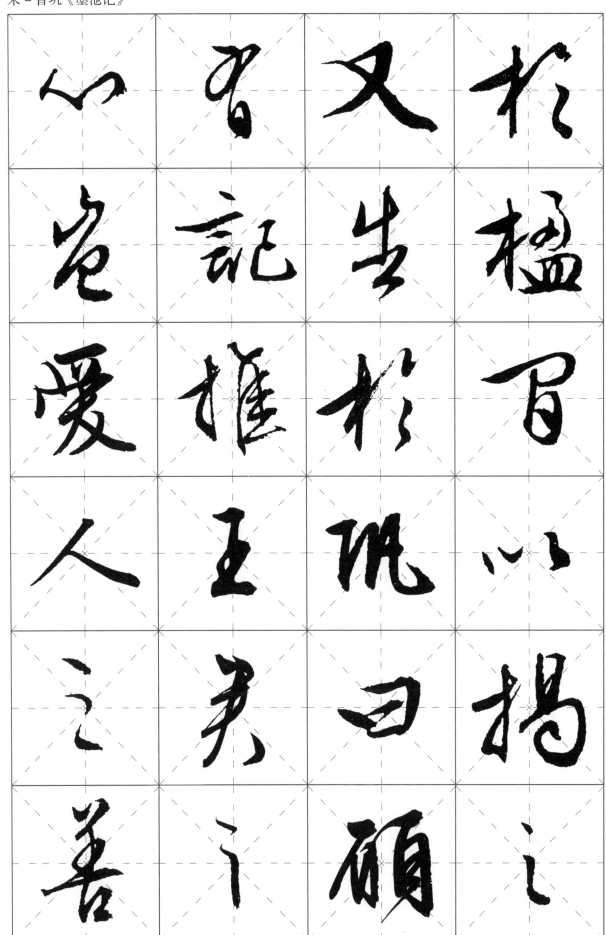

心　　　　曾　　　又　　　於

宧　　　　記　　　生　　　楹

愛　　　　推　　　於　　　間

人　　　　王　　　玑　　　以

　　　　　　君　　　曰　　　揭

善　　　　　　　　　顧　　　之

于楹间以揭之。又告于巩曰：『愿有记。』推王君之心，岂爱人之善，

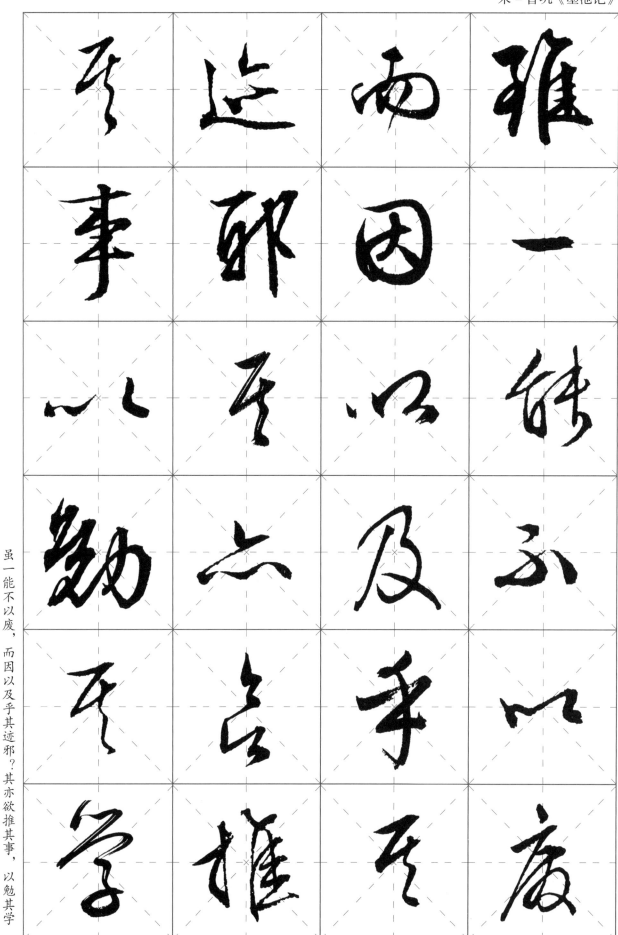

虽一能不以废，而因以及乎其迹邪？其亦欲推其事，以勉其学

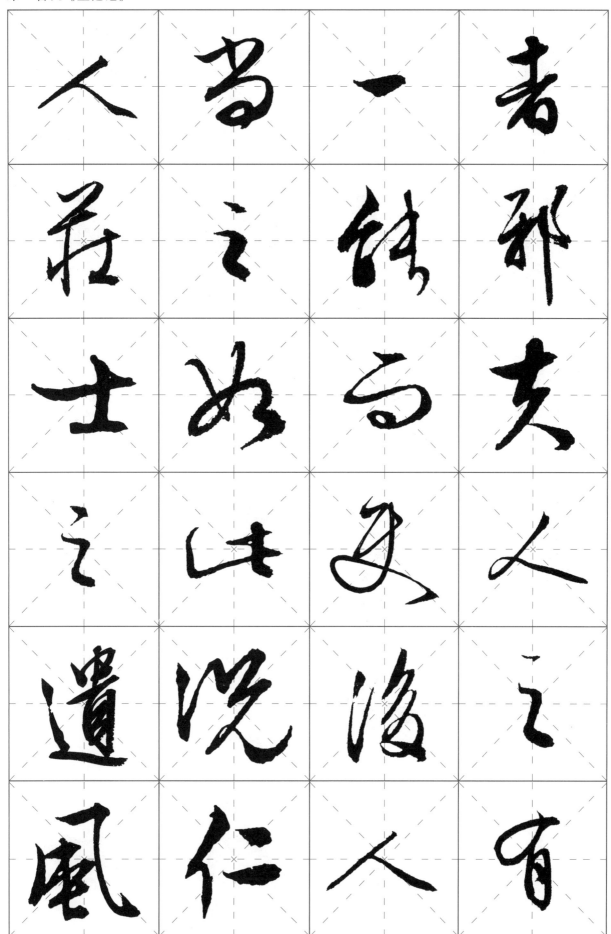

者邪？夫人之有一能，而使后人尚之如此，况仁人庄士之遗风

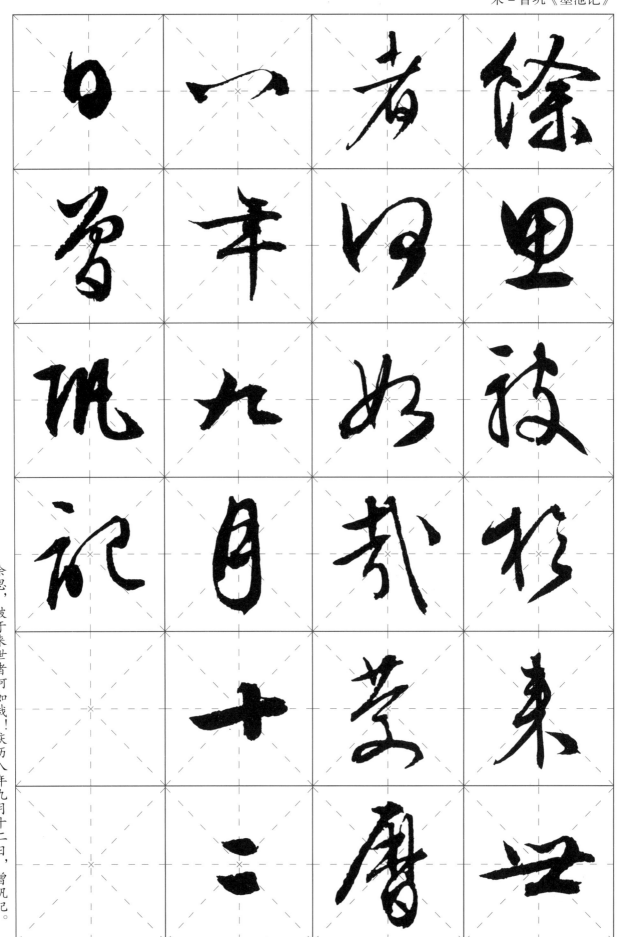

余思，被于来世者何如哉！庆历八年九月十二日，曾巩记。

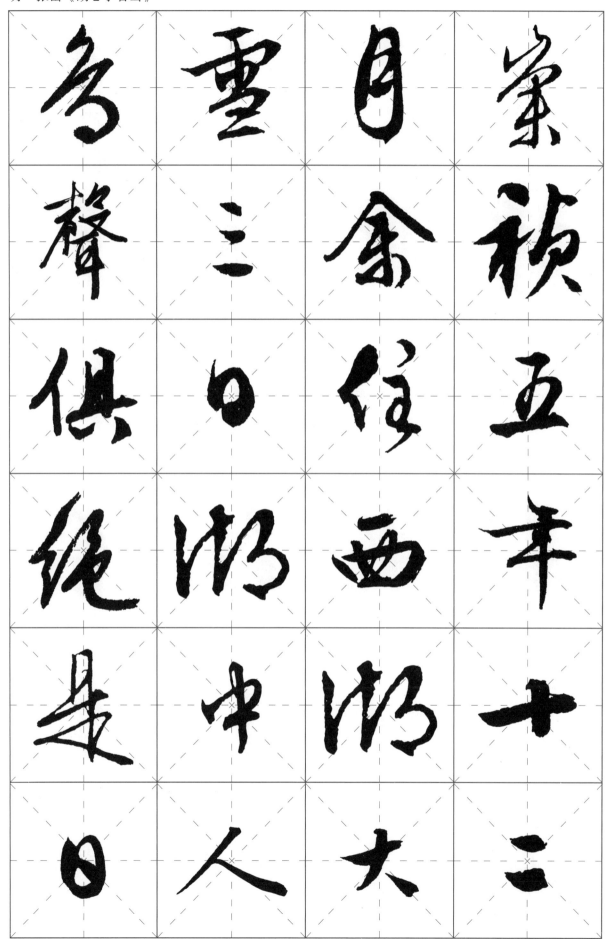

崇祯五年十二月，余住西湖。大雪三日，湖中人鸟声俱绝。是日

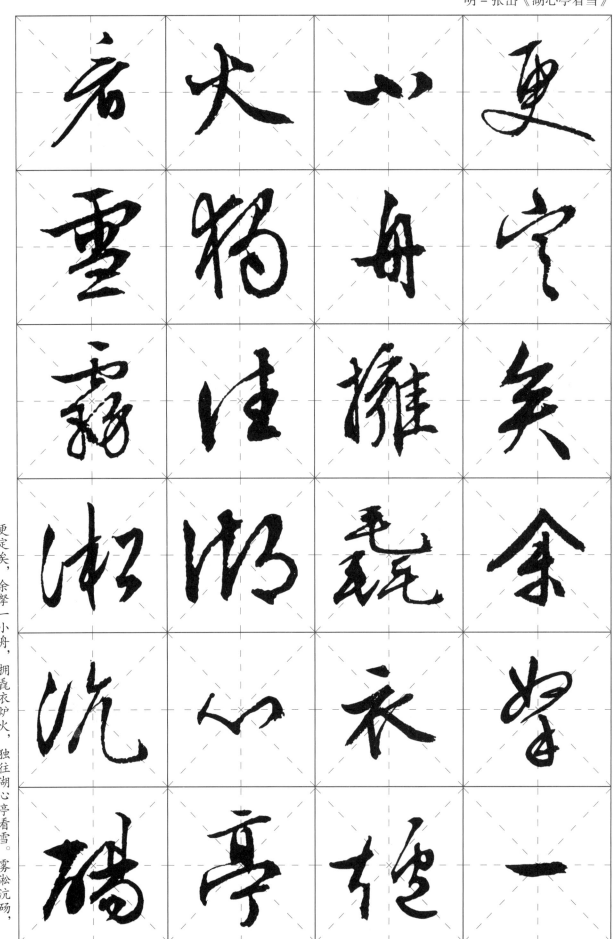

更定矣，余挐一小舟，拥毳衣炉火，独往湖心亭看雪。雾凇沆砀，

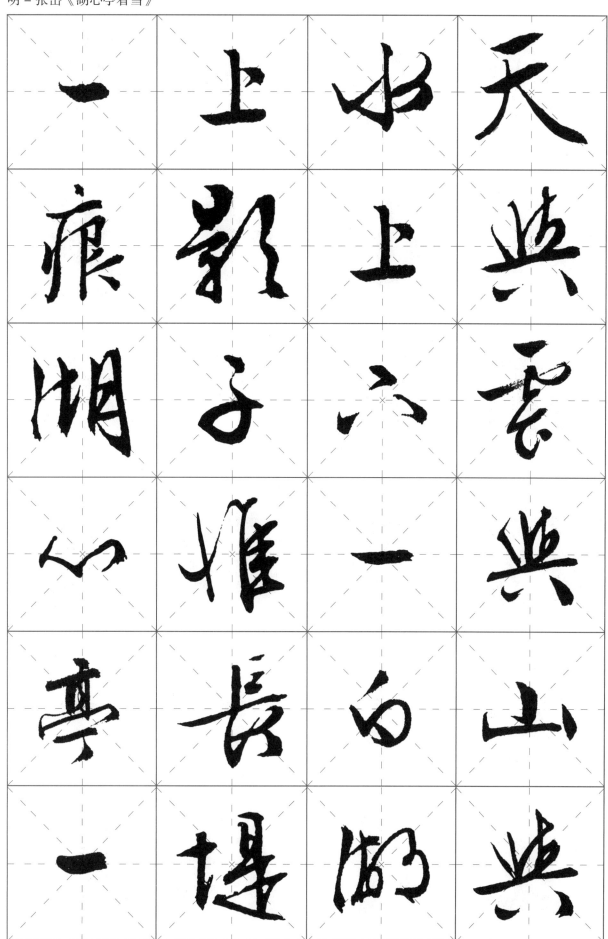

天与云与山与水，上下一白。湖上影子，惟长堤一痕、湖心亭一

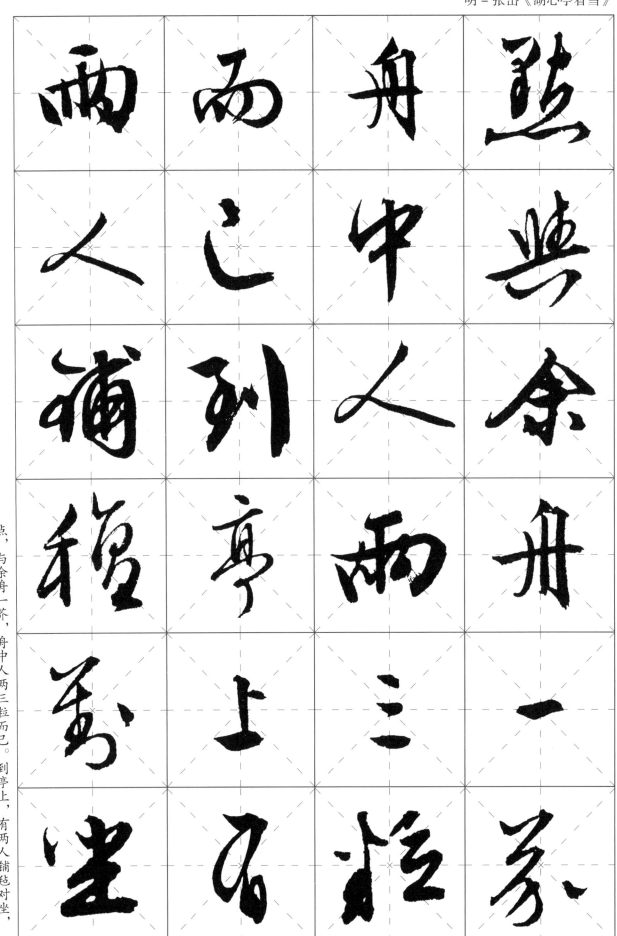

点，与余舟一芥，舟中人两三粒而已。到亭上，有两人铺毡对坐，

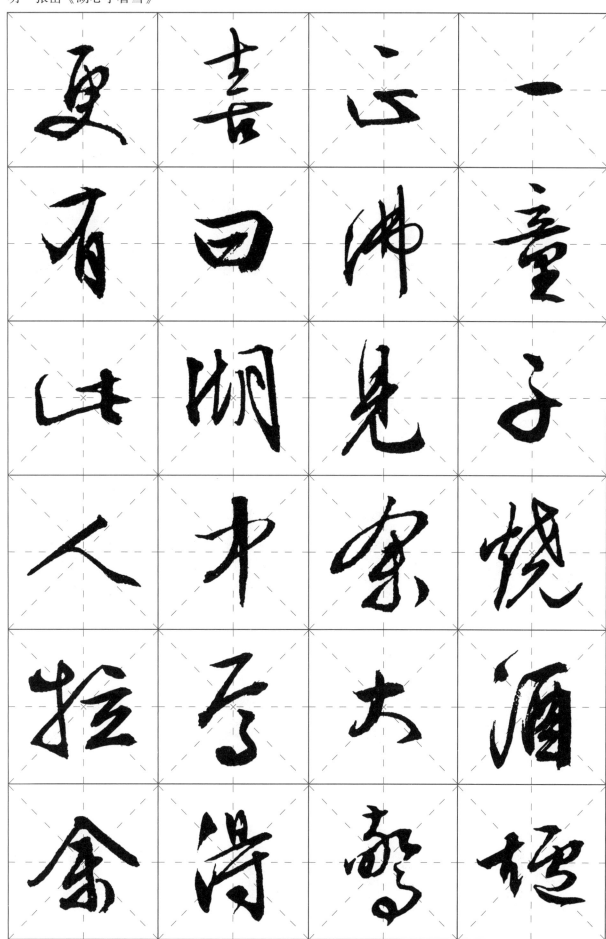

更有此 喜曰湖 忘沸见 一童子烧酒炉

人 中不得 大舟 子

余 得

一童子烧酒炉正沸。见余大惊喜，曰：『湖中焉得更有此人！』拉余

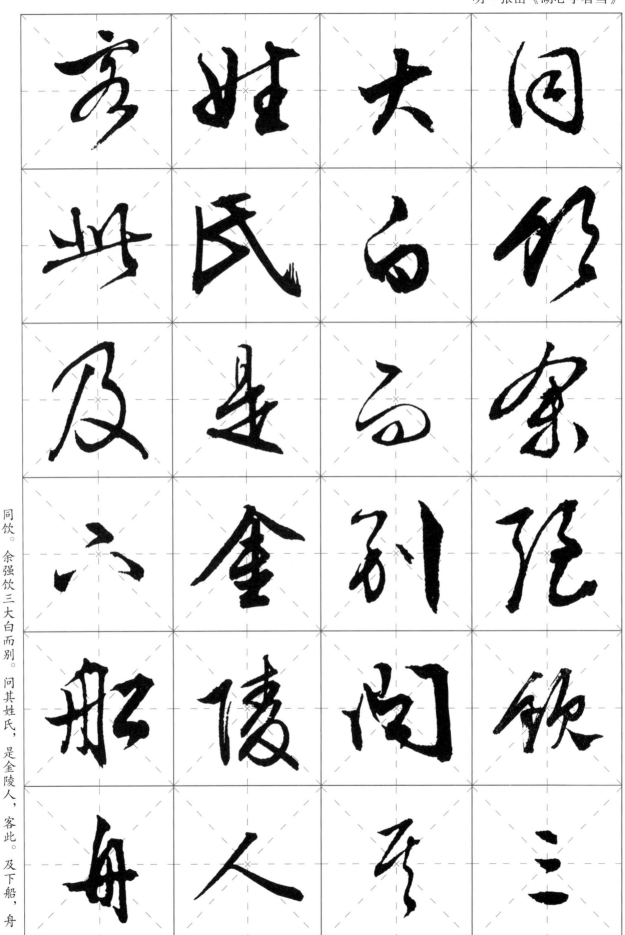

亭姓大同

此氏白饮

及是而是

六金别张

船陵问饮

　人　三

同饮。余强饮三大白而别。问其姓氏，是金陵人，客此。及下船，舟

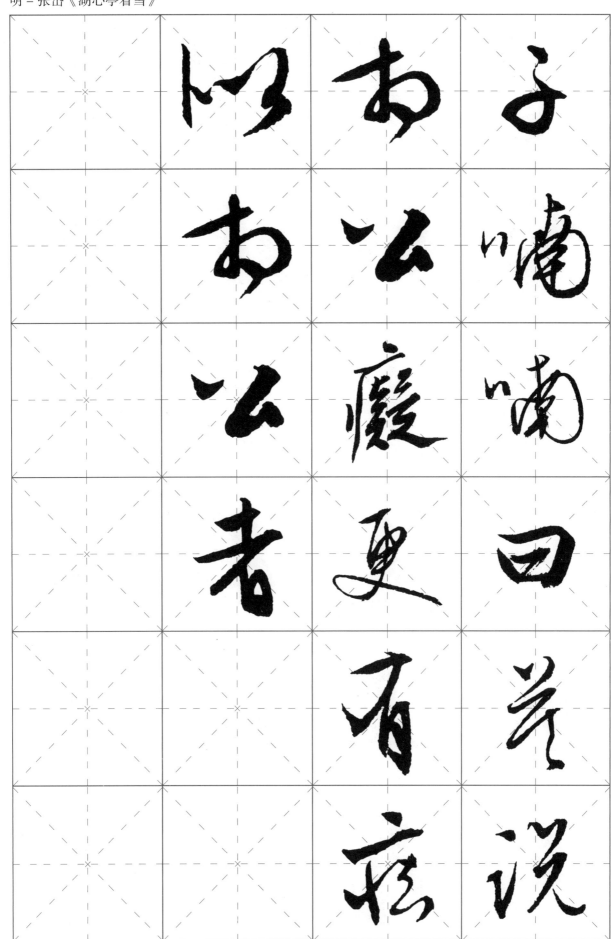

子喃喃曰：『莫说相公痴，更有痴似相公者！』

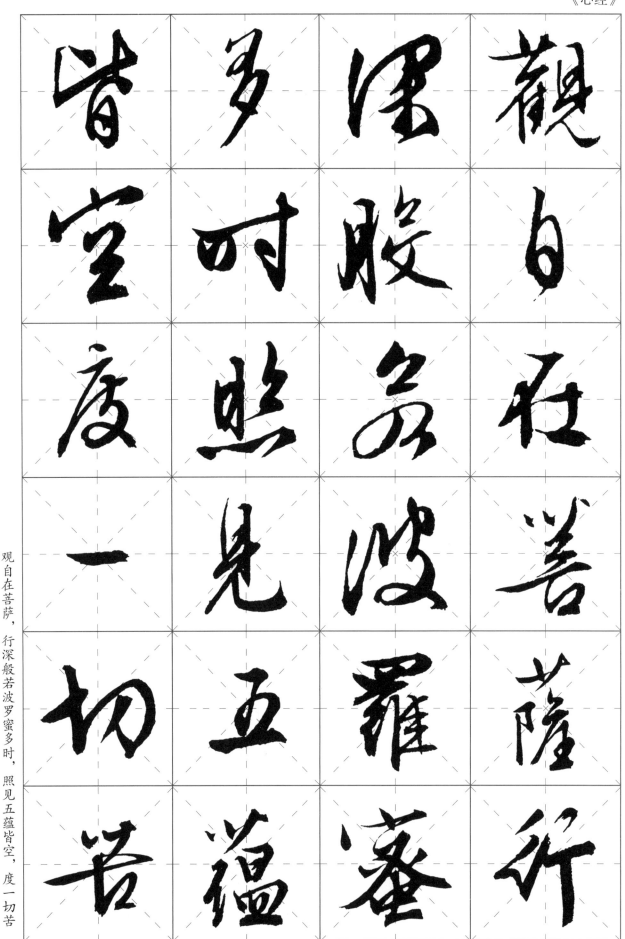

皆 多 罗 观
空 时 股 自
度 照 多 在
一 见 波 菩
切 五 罗 萨
苦 蕴 蜜 行

观自在菩萨，行深般若波罗蜜多时，照见五蕴皆空，度一切苦

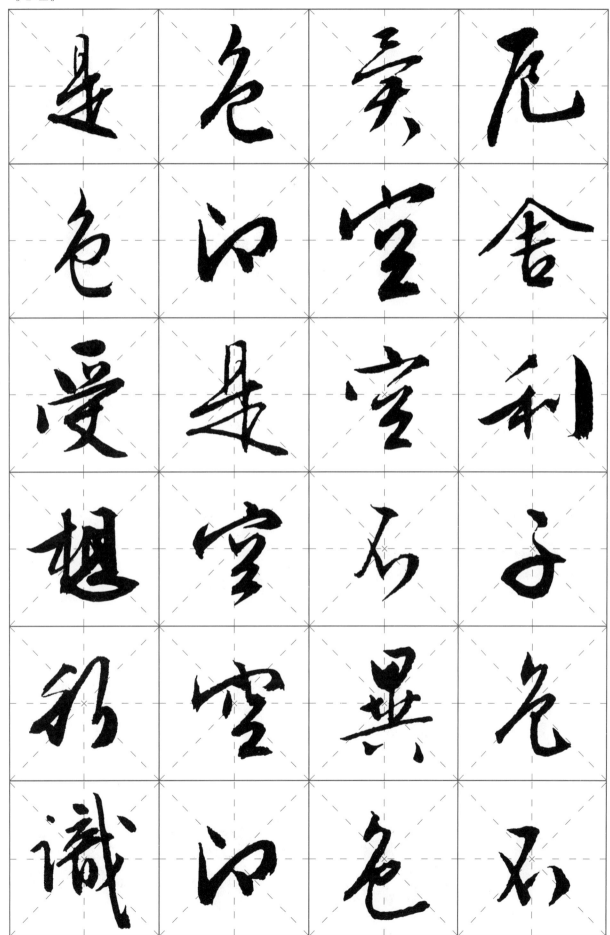

是 色 是 厄

色 识 空 舍

受 是 空 利

想 空 不 子

识 空 异 色

厄。舍利子，色不异空，空不异色，色即是空，空即是色，受想行识，

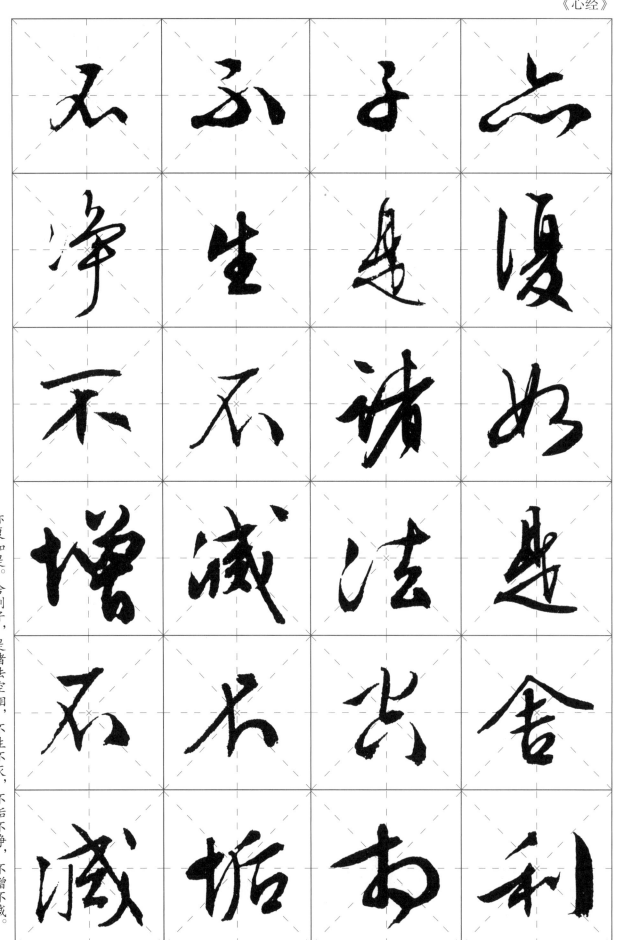

亦复如是。舍利子，是诸法空相，不生不灭，不垢不净，不增不减。

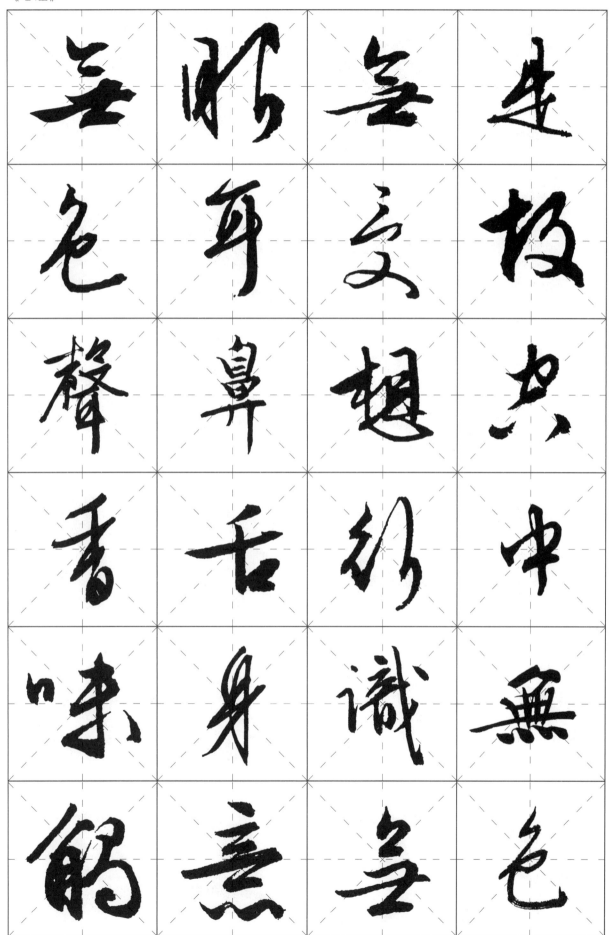

是故空中无色，无受想行识，无眼耳鼻舌身意，无色声香味触

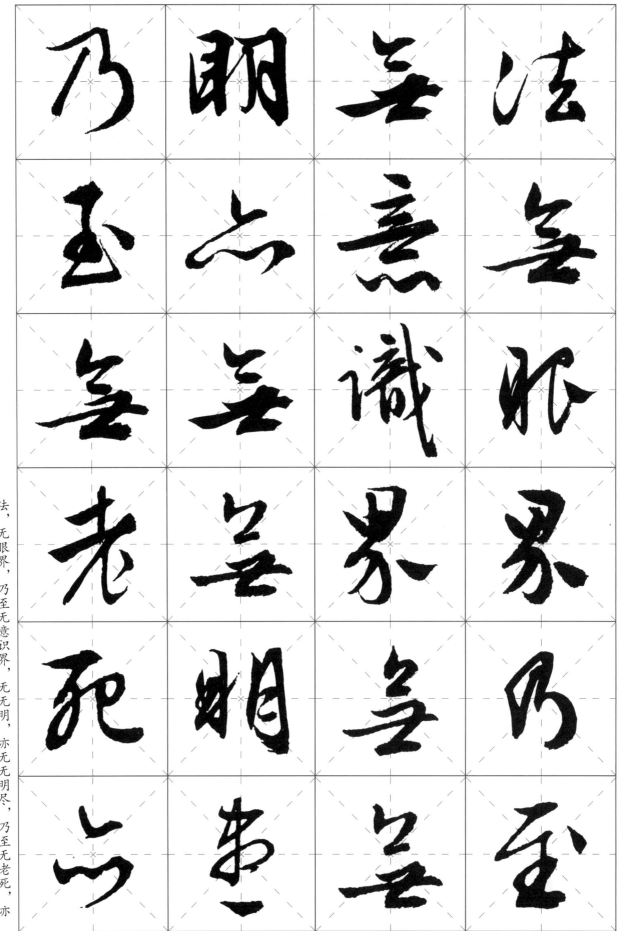

法，无眼界，乃至无意识界，无无明，亦无无明尽，乃至无老死，亦

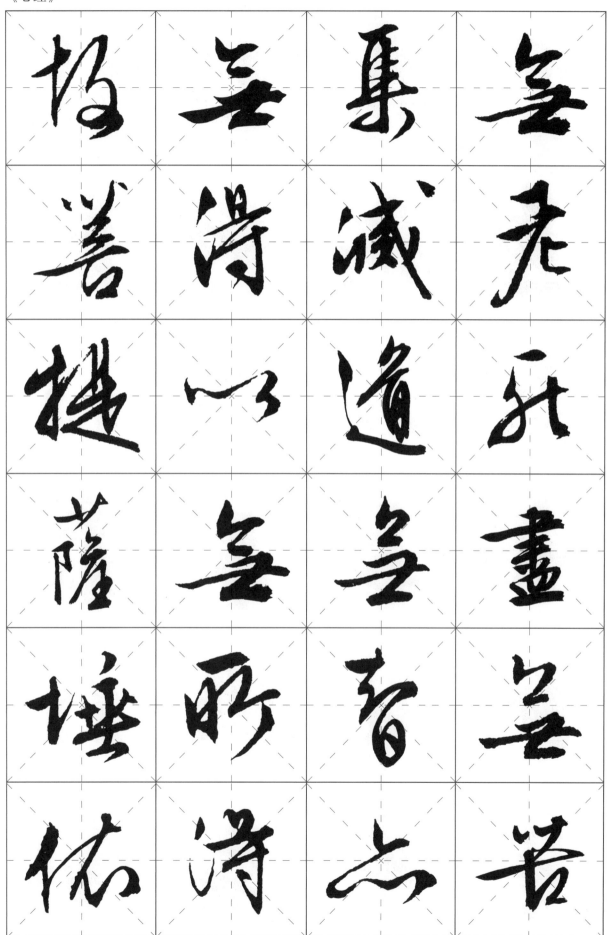

般 无 集 无

菩 得 减 老

提 心 道 死

萨 无 无 尽

埵 明 者 菩

依 得 志 萨

无老死尽。无苦集灭道，无智亦无得。以无所得故，菩提萨埵，依

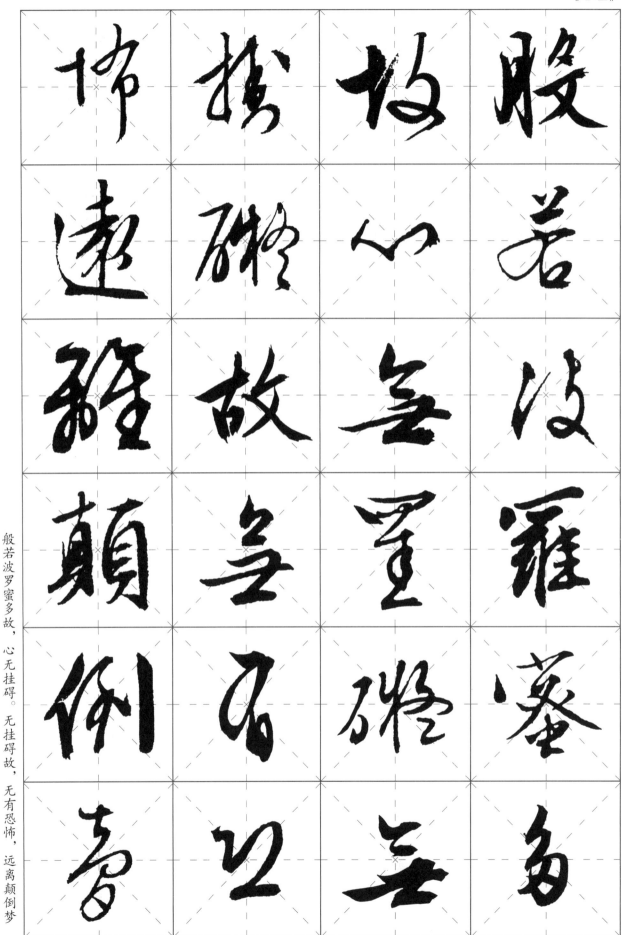

怖 掂 故 股

远 礙 心 若

離 故 無 没

顛 无 置 羅

倒 有 礙 蜜

书 卫 無 多

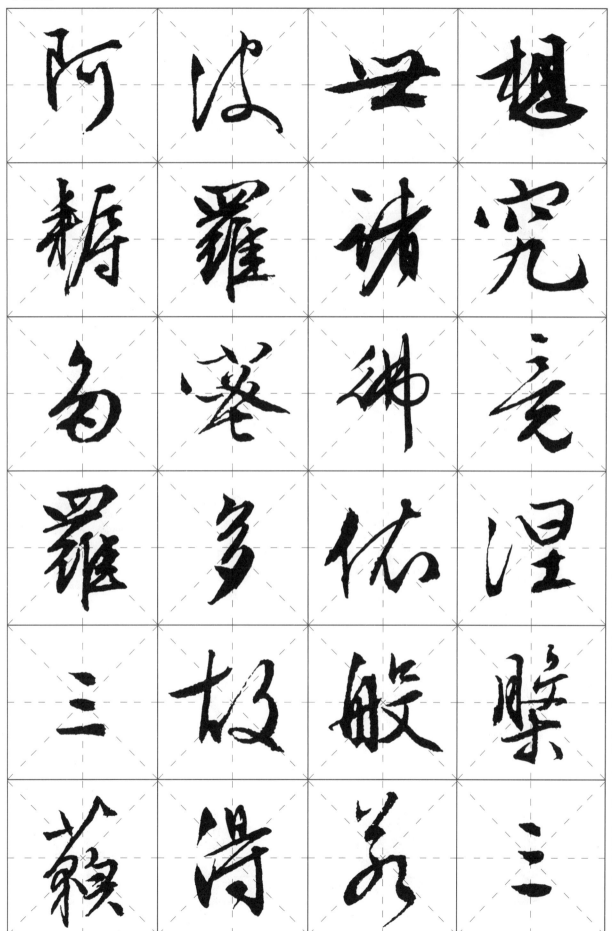

阿波罗究
耨罗蜜竟
多罗涅
三故般槃
藐得若三

想，究竟涅槃。三世诸佛，依般若波罗蜜多故，得阿耨多罗三藐

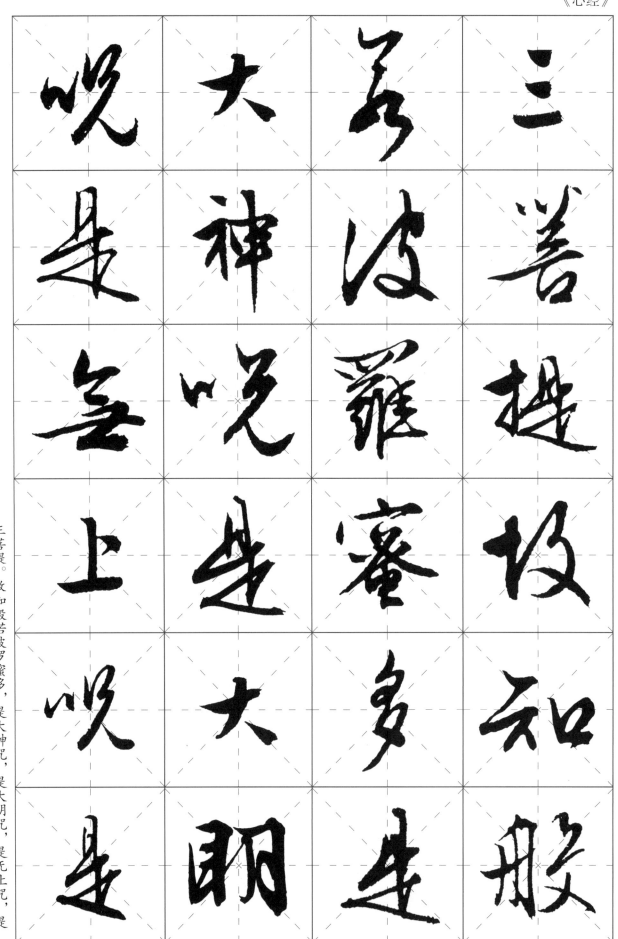

三菩提。故知般若波罗蜜多，是大神咒，是大明咒，是无上咒，是

咒 是 无 上

大 神 咒 大 明

多 波 罗 蜜 多

三 菩 提 故 知 般

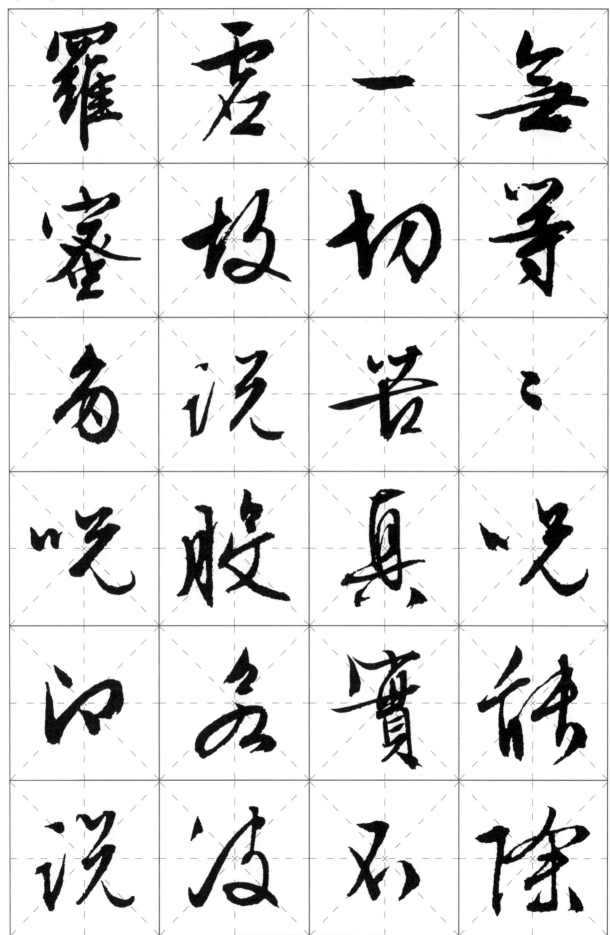

罗 若 一 无
蜜 故 切 等
多 说 苦 ：
咒 般 真 咒
心 名 实 能
说 波 不 除

无等等咒，能除一切苦，真实不虚。故说般若波罗蜜多咒，即说

咒曰：揭谛揭谛，波罗揭谛，波罗僧揭谛，菩提萨婆诃。

揭 僧 波 咒

诃 揭 罗 曰

　 谛 揭 揭

　 菩 谛 谛

　 提 波 揭

　 萨 罗 谛

陋室铭

山不在高有仙则名水不在深有

龙则灵斯是陋室惟吾德馨苔痕

上阶绿草色入帘青谈笑有鸿儒

往来无白丁可以调素琴阅金经

无丝竹之乱耳无案牍之劳形南

阳诸葛庐西蜀子云亭孔子云何

陋之有

唐刘禹锡陋室铭

辛丑春月集字文徵明书

唐　刘禹锡《陋室铭》

爱莲说

水陆草木之花可爱者甚蕃晋陶
渊明独爱菊自李唐来世人甚爱牡丹
予独爱莲之出淤泥而不染濯清涟
而不妖中通外直不蔓不枝香远益
清亭亭净植而可远观而不可亵玩焉
予谓菊花之隐逸者也牡丹花之富
贵者也莲花之君子者也噫菊之爱
陶后鲜有闻莲之爱同予者何人牡
丹之爱宜乎众矣

宋周敦颐爱莲说

辛丑春月集字 文徵明书

宋　周敦颐《爱莲说》

湖心亭看雪

崇祯五年十二月，余住西湖。大雪三日，湖中人鸟声俱绝。是日更定矣，余拏一小舟，拥毳衣炉火，独往湖心亭看雪。雾凇沆砀，天与云与山与水，上下一白。湖上影子，惟长堤一痕、湖心亭一点、与余舟一芥、舟中人两三粒而已。到亭上，有两人铺毡对坐，一童子烧酒炉正沸。见余大喜曰：湖中焉得更有此人！拉余同饮。余强饮三大白而别。问其姓氏，是金陵人，客此。及下船，舟子喃喃曰：莫说相公痴，更有痴似相公者。

明张岱湖心亭看雪
辛丑春日集字文徵明书

明　张岱《湖心亭看雪》

兰亭序
永和九年歲在癸丑暮春
之初會於會稽山陰之蘭
亭脩禊事也群賢畢至少
長咸集此地有崇山峻嶺
茂林脩竹又有清流激湍
映帶左右引以為流觴曲
水列坐其次雖無絲竹管
絃之盛一觴一詠亦足以
暢敘幽情
是日也天朗氣清惠風和
暢仰觀宇宙之大俯察品
類之盛所以遊目騁懷足
以極視聽之娛信可樂也
夫人之相與俯仰一世或
取諸懷抱悟言一室之
內或因寄所託放浪形骸
之外雖趣舍萬殊靜躁不

桃花源記
晉太元中武陵人捕魚為
業緣溪行忘路之遠近忽
逢桃花林夾岸數百步中
無雜樹芳草鮮美落英繽
紛漁人甚異之復前行欲
窮其林
林盡水源便得一山山有
小口彷彿若有光便捨船
從口入初極狹纔通人復
行數十步豁然開朗土地
平曠屋舍儼然有良田美
池桑竹之屬阡陌交通雞
犬相聞其中往來種作男
女衣著悉如外人黃髮垂
髫並怡然自樂見漁人乃
大驚問所從來
具答之便要還家設酒殺

晋　王羲之《兰亭序》

晋　陶渊明《桃花源记》

醉翁亭记

环滁皆山也。其西南诸峰，林壑尤美，望之蔚然而深秀者，琅琊也。山行六七里，渐闻水声潺潺，而泻出于两峰之间者，酿泉也。峰回路转，有亭翼然临于泉上者，醉翁亭也。作亭者谁？山之僧智仙也。名之者谁？太守自谓也。太守与客来饮于此，饮少辄醉，而年又最高，故自号曰醉翁也。醉翁之意不在酒，在乎山水之间也。山水之乐，得之心而寓之酒也。

墨池记

临川之城东，有地隐然而高，以临于溪，曰新城。新城之上，有池洼然而方以长，曰王羲之之墨池者，荀伯子临川记云也。羲之尝慕张芝临池学书，池水尽黑，此为其故迹，岂信然邪？方羲之之不可强以仕，而尝极东方，出沧海，以娱其意于山水之间，岂有徜徉肆恣，而又尝自休于此邪？羲之之书晚乃善，则其所能，盖亦以精力自致者，非天成也。然后世未有能及者，岂其学不如彼邪？则学固岂可以少哉，况欲深造道德者邪？

宋　欧阳修《醉翁亭记》

宋　曾巩《墨池记》

般若波罗蜜多心经

观自在菩萨行深般若波罗蜜多时照见五蕴皆空度一切苦厄舍利子色不异空空不异色色即是空空即是色受想行识亦复如是舍利子是诸法空相不生不灭不垢不净不增不减是故空中无色无受想行识无眼耳鼻舌身意无色声香味触法无眼界乃至无意识界无无明亦无无明尽乃至无老死亦无老死尽无苦集灭道无智亦无得以无所得故菩提萨埵依般若波罗蜜多故心无罣碍无罣碍故无有恐怖远离颠倒梦想究竟涅槃三世诸佛依般若波罗蜜多故得阿耨多罗三藐三菩提故知般若波罗蜜多是大神咒是大明咒是无上咒是无等等咒能除一切苦真实不虚故说般若波罗蜜多咒即说咒曰

揭谛揭谛 波罗揭谛 波罗僧揭谛 菩提萨婆诃

般若波罗蜜多心经

辛丑春月集字文征明书

《心经》